書畫釋疑

書画の疑問を読み解く

盛欣夫 著

西泠印社 出版社

图书在版编目（ＣＩＰ）数据

书画释疑 / 盛欣夫著. -- 杭州 : 西泠印社出版社,
2021.8
　　ISBN 978-7-5508-3485-9

　　Ⅰ．①书… Ⅱ．①盛… Ⅲ．①书画艺术－研究－中国
　　Ⅳ．①J212

中国版本图书馆CIP数据核字(2021)第165495号

——

监　　　制：浙江当代中国画研究院　君匋艺术院
策　　　划：日本华人文联　鱼公书院

书画释疑

書画の疑問を読み解く　　　　盛欣夫　著

出 品 人：江　吟
责任编辑：朱晓莉　徐　炜
责任出版：李　兵
责任校对：徐　岫
日文翻译：上海奥蓝翻译有限公司
日文校审：葛欣然　盛新利　盛　是
封面设计：盛　羽
装帧设计：钱唐员　王美红
摄　　影：李群力
出版发行：西泠印社出版社
社　　址：杭州市西湖文化广场 32 号 5 楼（邮政编码：310014）
电　　话：0571-87243279
经　　销：全国新华书店
印　　刷：桐乡市高美印务股份有限公司
开　　本：889mm×1194mm　1/16
印　　张：16
字　　数：200 千
印　　数：0001—2000
版　　次：2021 年 8 月第一版
印　　次：2021 年 8 月第一次印刷
书　　号：ISBN 978-7-5508-3485-9
定　　价：130.00 元

碱骨真我

興公書院

寧波海曙盛莊

作者简介

　　盛欣夫，字甫之，号鱼公。堂号盛庄、梦斋、惕庐、子鱼堂。1949年1月（戊子除夕）生于浙江桐乡（崇德）盛家木桥。书坛名宿邹梦禅弟子，国家一级美术师。中国书法家协会会员，当代作家联谊会理事，中国武术协会会员，浙江当代中国画研究院副院长，宁波财经学院教授，宁波大学客座教授，政协海曙区第二、三、四届专家型特聘委员，海曙书画院副院长，中国渔业协会渔文化分会理事，宁波渔文化促进会艺术中心副主任，桐乡市书法家协会名誉主席，景德镇鱼画陶瓷研究院名誉院长，鱼公书院院长。

　　数十年躬读老庄，用心晋唐，意会晚明，深研楚简，独钟简草，书画自己。或书，或画，或文，或陶瓷绘，其实只为书画一件事，人生七成在笔墨。如是走来，乐在其中。曾获"中国书法百杰"称号、第二届中国书法兰亭奖·教育提名奖、嘉兴市人民政府艺术教育成果奖。鱼瓷作品与鱼类绘画双获农业部、中国渔业协会金奖。2019年，书画六件（组）入藏浙江省博物馆等。

　　主要著作有《甫之识联》《鱼谱》《鱼瓷》《国画蔬果鱼类技法丛谱》《行草十八要旨》《盛庄艺文》《独写人生》《书写入心》《鱼公书画集丛》等30余种。

　　格言：顺其自然　必有自我

作者の紹介

　　盛欣夫、字は甫之、号は魚公。堂号は盛庄、夢斎、惕廬、子魚堂。1949年1月（旧暦戊子年の大晦日）に浙江桐郷（崇徳）の盛家木橋に生まれた。書壇の名人であり権威であった鄒夢禅の弟子で、国家一級美術師である。中国書法家協会会員、当代作家聯誼会理事、中国武術協会会員、浙江当代中国画研究院副院長、寧波財経学院（元大紅鷹学院）教授、寧波大学客員教授、海曙書画院副院長、中国漁業協会漁文化分会理事、寧波漁文化促進会芸術センター副主任、桐郷市書法家協会名誉主席、景徳鎮魚画陶磁研究院名誉院長、魚公書院院長。

　　数十年にわたり老荘をひたすらに読み、晋唐の文化を体得し、明末の文化を理解し、楚簡（竹簡）の研究に勤しみ、草書を専らし、自身を書画で表現してきた。書、画、文、陶磁器の絵をものすが、ただ書画に心をこめ、筆と墨の人生を歩んできたが、楽しさはその中にあった。かつて、「中国書法百傑」の称号を与えられ、第二回中国書法蘭亭賞・教育賞にノミネートされた。魚の陶磁器作品と魚類の絵画がいずれも農業部、中国漁業協会の金賞、嘉興市人民政府芸術教育成果賞を受賞。2019年、書と絵六点（組）が浙江省博物館などに所蔵品として収められた。

　　主な著作には、『甫之識聯』、『魚譜』、『魚磁』、『国画蔬菜・魚類技法叢譜』、『行草十八要旨』、『盛庄芸文』、『独写人生』、『書写入心』、『魚公書画集叢』等30余種がある。

　　格言：自然に従えば、必ず自我有り。

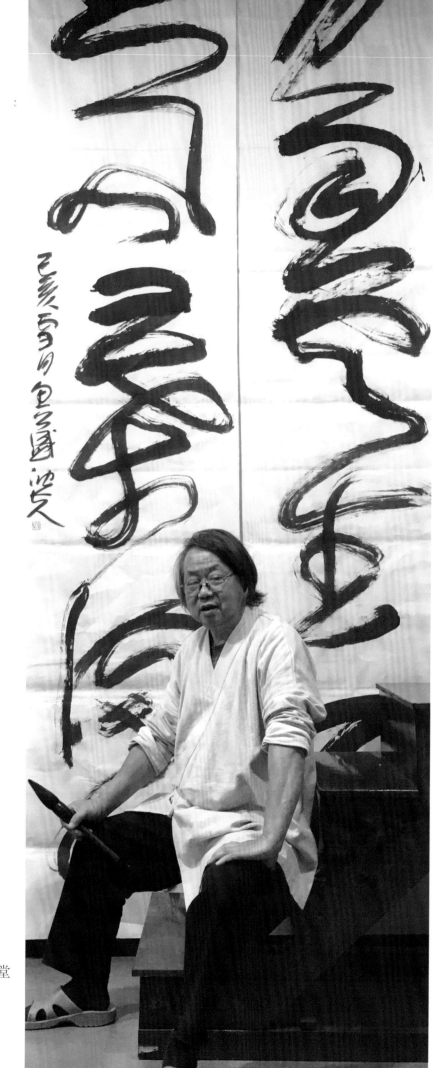

2019 · 盛庄 · 子鱼堂

宽格局　臻境界

<div align="right">许　岩</div>

书法是国粹，排第一，不好说。

近读盛欣夫先生的新著《书画释疑》电子稿，似乎又好说说了。

粗读《书画释疑》，什么都说了。看看章节目录就明白——概说、笔法、墨法、线条、章法、意境六章，把中国文字起源，中国书法产生，书法书写的开始，有关书法的种种格言规矩、技法内容，或简要叙述，或蜻蜓点水，反正都说了。把它称作一本速成的书法词典，也未尝不可。

《书画释疑》林林总总百一条，文字不深奥，都是大白话，但简练流畅滋润，更可叹的是好读，一读就放不下手。心底里流淌出来的东西都好读，无论引经据典，还是质疑前贤，以及见识见解、忠告劝诫，都诚恳得如同透明的玉一般，正如他自己所说的"以心之情，方怡于人"。

"概述"第六条，说到了"简牍"（把汉字用毛笔写在竹片木片上），此很重要。"简牍"的大量出土解决了史家好多困惑。中国文字最早起始于殷商时期的甲骨文，大约在公元前1700年，后有周朝时的金文、石鼓文，以至秦代的大小篆书，业已成熟。然而这些文字都是刻在骨片、器物上的。可以想见古人一时陷入窘境，对着不能搬来移去的器皿，搔头瞪眼，怎么传播呀？此刻，有人用兽毛束之成笔在木片竹片上画字，众人仿之，于是成了公文、命令、告示、文章等的主要载体。然而，"简牍"真正被人们认知却在两千年后。随着二十世纪的考古大发现，越来越多的秦楚简牍出土，特别是楚牍，它傲然直立，放射着古远而迷人的光彩。我猜测过去的漫漫岁月里，包括魏晋以来的一大批书家都不曾见过简牍。

书之第七条"篆隶不直通，秦楚已架桥"。第六十九条，欣夫又写道："楚秦文字已见隶意，行书。可谓书写之始。"楚牍上清晰的隶书书写样貌，弥补了中国书法史上从篆书到隶书的演变空白。

而"简牍"的出现还得感谢毛笔的发明。

毛笔，实乃中国最早的一大发明，从前忽视了。毛笔作为最具中国特征的书写工具能延续至今，只能说它叱咤风云，魅力无穷！试想，离开毛笔的书写特性，何谈笔墨？何谈中国书画？感谢中华祖先创造了毛笔，使得中国书法至今还是世界艺术之林的一朵奇葩！我曾纳闷，中国的四大发明早早传播域外，唯独书写中国书法的毛笔没有传出去？后来顿悟，太简单的一个字，难！写毛笔字太难。要笔法，中侧逆拖、抑扬顿挫；要笔画，横竖撇捺、点钩挑折；又要笔墨，山舞银蛇、虚实张弛，太复杂了，西方人看了不摇头才怪！

古代书论者大都是书家，实践所赐，弥足珍贵。印象中最为深刻的是南朝齐梁时期画家谢赫的《古画品录》，此为我国最早的绘画论著，评价了3至4世纪的重要画家，提出中国绘画的"六法"，成为后世画家、批评家、鉴赏家所遵循的原则。"六法"为：一、气韵生动；

二、骨法用笔；三、应物象形；四、随类赋彩；五、经营位置；六、传移模写。"六法"是谢赫对国画的要求和评判标准。我觉得既然书画同源，此"六法"的一、二、五、六，亦完全适用于书法的评论和审美标准。二、五、六是方法，是过程，是技术，而第一条"气韵生动"最为重要，它是视觉审美的至高标准，也是把书法称为一个独立艺术种类的缘由，体现了毛笔书写的韵趣和节律，以至最终的审美形态。"气韵生动"的魅力光焰主要来自笔墨的变化和整体的书写布局，以及或秀丽飘逸或厚重刚健或精深博大等艺术表现。

我还惊喜地发现《书画释疑》引用了许多经典书论和名家论书话语。此书贯通众家为自家，既是历年各类书论之集大成者，也是"古为今用"的一次接地气的实践吧。

说些往事。历代都有书画、文学高手诞生，欣夫独崇晚明的文化盛景，对其叩拜仰慕。2011年，他在宁波美术馆办了一个书画展，取名就是"致意晚明"。有一个明确的指向，展览显示出别样的风貌那就成必然了，有古气，有温度，有润泽，还有几件等墙的大尺寸，气势惊魂。

《书画释疑》所谈笔墨的范围极其广泛，可以说无所不包，其中最重要的是从人的思想开始——"书由心成，才成艺术"，点到了关键。

笔墨发展到当代，缺的反而是笔墨！由于世风浮躁，由于钱权势利，也由于不下功夫，明显衰弱了，不禁令人悲切！就书法整体水平，有人讥评当代各级书展都是一个面孔，千篇一律，是在捣鼓低俗，各显"技穷"，不无道理。

书之"线条"一章，很是吸睛！这是欣夫多年书法实践结成之佳果，不说振聋发聩，也是"良言一句三冬暖"。当今书画家的作品尺幅越来越大，但是线条的质量却越来越差，没有力量和韵味，只剩下心头触痛般的无奈。要时时空想线条，仰望线条，但愿仰望后能振作精神，奋起直追，拿出实实在在的好线条来。

《书画释疑》之"意境"一章，我极为欣赏。第八十二条的"积累平时，忘掉用时，写到无事"，实为欣夫的肺腑之言、独家经验，体会了，会飞跃。第八十六条所说的"亦象亦不象，意象不具象。大象不形象，不象却神象"，论述精辟。书法创作之"意境"，本为书家追求之靶，要达靶心，极为不易！读了，你可能会被猛击一掌，会顿悟，会叫好！书法的书心诗意也娓娓地跟着来了！

书中"笔法""墨法""线条"章有好多条是在"暗"说节奏产生之细节表现的，譬如第五十条："浓淡生层次，提按生灵动。速度生气势，虚实生意境。轻重生变化，顿挫生内涵。"我再"明"说一下，节奏是书法最直接的美感制造者。节奏很难说清，它是自然而生的。书家每每书写时，虚实相间，抑扬顿挫，是随情感波动自然而为的，彰显了书法的艺术属性，它是随心的。

我还以为，《书画释疑》是欣夫长年书法实践的一组独家心得，不少条目可说是独门秘诀（"意境"末尾十余条诗如此），它是活的，并经受了时间的考验。它和读者观者的见面是互动性的，体现了现代对话交流的叙述格局。我把欣夫称作实践个性书法的先行者和布道者，是比较恰当的。

掩卷思之，欣夫文字后面隐藏的，都是有其深意的。有些条目可当成书法语录来背咏。这些条目基本押韵，读来朗朗上口。譬如第十七条："学'二王'，是大道，太拥挤，走小路。"譬如第三十四条："用心读帖，善于积累。提高眼界，心手相印。"又譬如第九十三条："水墨云烟山如黛，白墙青瓦隐约间。疑惑月宫天中景，却是运河南津湾。"等等。

熟悉欣夫先生的，都认为他的书法好看、漂亮，既有传统深厚的笔墨功夫，又独辟蹊径、领异标新，给人强烈的陌生的美感，似乎是"二王"体系的另一个书法面目。2019年国庆前夕，浙江省博物馆举办"盛欣夫书画作品展"，并收藏了其部分作品，还为其出版书画作品集《书写入心》。展览现场人头攒动，"陌生美"的艺术效果扑面而来，有激动，有震撼！欣夫先生书法笔墨上的高明，在于其传递出大气、浑厚、自在和飘逸的鲜明特征，这是我们久久追求的至上境界和人格塑造上的最大认可、赞同。

何为"陌生美"？！1992年，我在北京拍摄国画大师李可染的纪录片《永恒的大山》，记忆最深的是大师的一句话——"用最大的功力打进去，用最大的勇气打出来。"这打出来的陌生样貌肯定是"传统"的延续、变奏和发展，以至呈现出完整的陌生化的灵感表达。从审美角度取个新名字就是"陌生美"。简言之，初看一件艺术品，感觉很美，但这美并不是似曾相识，而是崭新的、陌生的，于是就产生好感，就会喜欢。"陌生美"的根基不是在创新就是行走在创新的路上。正如欣夫所做小结："笔笔有古人，字字属自己。"

再大而视之。因为是手札，比较自由，是欣夫先生书余思考的结晶，兴之所至，有感而发，因此个别条例之间初看似有重复，其实是侧重点不同而已。细读体会，完全是另一种说法或一个侧面的解读和延伸。少数条目或有掺混、重复和叠加，结果反而起到了强调之作用，融合在一起还是一个大写的"笔墨"。

欣夫先生侃侃而谈书画层面上的古往今来，笔前笔后，弓马娴熟。他的倾吐，他的交流都是自觉的，不免遗漏一二，就是对书法作品的布局论述得过于仓促，仅几笔带过。而我以为中国当代书法要超越古人是很难的，聪明的办法是除了打好基本功，积累文化素养，扩大视野见识，还要在书法作品的布局、构成上下硬功夫、苦功夫，这不失为一条出路，值得广大书家努力探究和积极实践。

啰嗦得多了是笔停不下来，最后说几句。

文学艺术的创作需要想象力，书法学习创作亦是，想象力弥足珍贵！

《书画释疑》用真挚的唠叨，和你互动，无疑能拨开习书者混沌的迷雾，更能激发你的想象潜力，或许千呼万唤，豁然开朗；或许醍醐灌顶，拿来即用；或许一语中的，大放光彩！一切皆有可能，我信。

盛先生是在"抛砖"，"引玉"的是你！我们一起放松心态、凝练线条、拓宽格局、提升境界。让想象创造出更多的具有"陌生美"的书卷画幅吧！

2021年1月6日凌晨于杭州

寛格局　臻境界

許 岩

　書法は国粋。第一のものであることはいうまでもありません。

　近頃盛欣夫さんの新著『書画釈疑』の電子稿を拝読し、そう言えるような気分になりました。

　『書画釈疑』をざっと読み、全てが語られている。目次を見ればわかるでしょう——概説、筆法、墨法、線、章法、意鏡の六章で、中国文字の起源、書法の生まれ、書法の書き始め、書法に関する様々な格言とルール、技法内容をシンプルに叙述し、軽く語りつつ、全部を含んでいます。速成書法辞書と言っても過言ではないでしょう。

　『書画釈疑』に合わせて百一条目で、深奥な言葉ではなく、全て分かりやすく書かれていました。文字がシンプルで流暢で、読みやすく、読み始めると手放せなくなります。心の底から流れ込んだものは全て読みやすく、著作の引用においても、先賢の疑問に於いても、見識見解、忠告勧告など、透明な玉のように誠実で、彼自分が「心情を込め、人の心を和ませる」といっているようです。

　「概説」第6条でことの、「簡牘」（漢字を毛筆で竹に書くもの）を語っており、これは重要なところです。「簡牘」の大量出現によって史学家が抱えている問題が多く解決されました。中国の文字は最初に殷商時代の甲骨文が起源で、約紀元前1700年前後といいます。後に、周の時代の金文、石鼓文、秦朝の大篆小篆となり実っていきます。しかし、これらの文字は全て骨や器に刻まれたので、広げるのに不便な器に、古人は散々頭を抱えたでしょう。この時に、獣の毛で作った筆を竹の欠片に字を書く人が現れ、みんなはそれを真似し、律令、命令、告示、文章等は各諸侯、国と国の間で情報と思想を伝える主な運び手となりました。しかし、「簡牘」が真に人々に知られたのは約その二千年後、20世紀に考古が発見されるにつれ、多くの「簡牘」が現れ、特に楚牘は傲然とし、古き眩しい光を輝いています。過去にすぎた日々の中、魏晋以来の書法家を含め、みな「簡牘」は見たことがないでしょう。

　本書の第7条で、「篆隷は連結なし、秦楚は連結あり」。第69条で、また「秦楚文字は既に隷書と行書の意があり、言わば書写の始まりである」。楚牘にはっきりと写した隷書は事実上、中国書法史篆書から隷書までの間の空白を埋めたといえます。

　しかし、「簡牘」の出現は何と言っても毛筆のおかげでした。

　毛筆は実に中国で最初の大発明であることを以前は重視されていませんでした。毛筆は最も中国の特徴のある書く道具として、今まで使われ続け、風雲を叱咤し、魅力は無限です。毛筆の書く道具としての特性を離すと、筆墨どころか、中国書法も語れないでしょう。先祖が毛筆を発明したことに感謝します。おかげで中国書法は今でも世界の芸術舞台に立つ

一輪の花となりました。中国の四大発明は早々に世の中で知られていますが、毛筆だけ名を広げていないのは何故だと思ったことがあります。後になってわかりました。簡単にいうと、難しいのです。毛筆で字を書くのが難しすぎます。筆法が必要で、中鋒、側筆、逆筆、抑揚をつけ、点画が必要、横縦撇捺、点勾挑折、筆墨が必要で、豪快な流れ、緩急ぎ自在に筆を操る技量が必要となり、西洋人にはわからないでしょう。

　昔の書論者は大体書法家であり、実践から積もった経験は貴重です。最も印象に残ったのは南朝斉梁時代の画家謝赫が書いた『古画品録』で、これは我が国最も早い絵画論著であり、3世紀から4世紀までの重要な画家についての評価でした。中国絵画の「六法」を提出し、後世の画家、評論家、鑑賞家の原則になりました。「六法」その一、気韻生動、その二、骨法用筆、その三、応物象形、その四、随類賦彩、その五、経営位置、その六、転移模写、「六法」は謝赫が国画への要求と批評基準です。書画同源なので、「六法」の一、二、五、六は完全に書法の評論と審美標準に適用できると思います。二、五、六は方法・過程・技術であり、第一条の「気韻生動」は最も重要で、視覚審美の至高標準でありながら、書法が独立の芸術種類にされた理由で、毛筆の韵とリズムを表現した最終的な審美形態でもあります。「気韻生動」の魅力は筆墨の変化と全体の書写構成からきていて、或いは秀麗飄逸、或いは厚重剛健、或いは広くて深いなどといった芸術表現です。

　嬉しい発見もありました。『書画釈疑』は古代の書論と名家論書話を沢山引用しています。この本は諸説を貫き、暦年各類書論の総集編となり、昔の物を今に役立てる試しとでもあります。

　少し昔話をします。書画、文学名手は古来歴代に誕生しているが、欣夫は晩明時代の文化盛景だけを尊く、慕っています。2011年、寧波美術館で書画展を開いたとき、「致意晩明」と名付けました。明確な方向があった以上、展覧は別様な風貌を現れたのも当然のこと、古気あり、温度あり、潤いあり、壁と同じサイズのものもあり、気勢盛大でした。

　『書画釈疑』で語られている筆墨の範囲内容は極めて広いです。全て纏めた中、最も重要なのは人の思想からの－「書は先ず心からでき、その後芸術になり」という要です。

　筆墨は現代まで発展してきて、欠けているのが却って筆墨なのです! 世風は浮つき、銭権勢利の為、また工夫しない為、古代書画筆墨の光は今の時代にだいぶ弱めてき、とんでもない悲しいことです! 全体のレベルから見ると、今の各書展は全て同じ顔で、千篇一律、低俗の技で書いていると言っても理不尽ではありません。

　「線」の一章には、とても目が引かれます。長年の書法実践の成果で、耳を突き破るほど強力とは言えないですが、「良言一言三冬暖」と言っても過言ではありません。当今書法家の作品は大きくなっていくほど線条は却って弱ってきています。力と趣がなく、心が痛むような仕方なさだけ残されていました。常に線条を空想に描き、仰ぎ、仰いだ後しっかりし、全力で追いかけ、実際の好線条を描き出すようしてたほうがいいでしょう。

　『書画釈疑』の「意境」の一章は、とても気に入りました。第八十二条の「平時は蓄積、

使う時は忘れ、何事もないように書く」。これは欣夫の肺腑の言で、他にない経験です。体験で理解できれば、飛躍できるでしょう。八十六条の「似たような、似ていないような、具現化したような、していないような、詳しく描いたような、描いていないような、生きているような、生きていないような」というのは透徹です。書法創作の「意境」とは、本来なら書法家が追い求める的であり、当たるには容易な事ではありません。読んだら、パンチが当たったような感じではっきりと理解し頷くことができるでしょう。書法の書心と詩意も徐々に湧いてきます。

　「筆法」「墨法」「線条」の中、生じたリズムのディテールを表立てずに語っている場合が多い。例えば第五十条には「濃淡は階調を生じ、提按はしなやかさを生じ、スピードは気勢を生じ、虚実は意境を生じ、軽重は変化を生じ、めりはりは中身を生じ」とあります。ここで再び申しますと、リズムは書法にとって最も直接な美感です。リズムについて説明し辛いですが、自然に生じるもので、書法家が書くごとに虚実の間に、メリハリをつけ、感情の変化に自然と変わっていくものです。これも書法の難しいところであり、書法の芸術性をはっきりと表し、心に従うものといえます。

　欣夫の『書画釈疑』は彼長年書法実践の心得だと思っていましたが、なかには彼独自の秘訣が何条もあり、生きているように、月日の試練を受けています。読者と観者とのやりとりをしながら、現代会話の叙述スタイルで表しています。欣夫を個性的な書法の実践の先行者と伝道者といえばいいでしょう。

　考えてみると、欣夫の文字の裏に隠されていたものは深い意味があります。ある条目を書法の語録として覚えてみてもいいでしょう。これらの条目は基本的に押韻で、読みやすいです。例えば第十七条、「二王を学ぶのは大道、道を混んでいると、小道を歩く。」第三十四条「真剣に手本を読み、蓄積に長ける。視野を高めて、心と手がお互いに引き立て合う。」第九十三条「水墨雲煙の山は黛のようで、白い壁、青い瓦はぼんやりとある。天上の月宮の眺めかと思いきり、運河の南津湾であった。」など。

　欣夫先生に馴れた人はみんな彼の書法が綺麗だと思っているでしょう。伝統的深みのある筆墨があった以上、自分独自の方法もあり、新たなものを作り出し、強烈な馴染みのない美感を与えてくれました。「二王」体系外の別の書法面目のようです。2019年国慶節前、浙江省博物館は二年をかけて準備した「盛欣夫書画作品展」を開きました。一部の作品も収蔵されました。書画作品集『書写入心』も出版されました。私は国慶節の後、見にいきました。観者は多く、「馴染みのない美感」の芸術効果は強烈で、私は一層激しく興奮しました。欣夫先生の書法筆墨の高明さは大らかに、厚みがあり、自由で飄逸的な鮮明さもあり、我々が追い求め続けている至上の境界と人格作りへの最大の認識です。

　「馴染みのない美しさ」とは、1992年、北京で国画大家李可染氏のドキュメンタリー『恒久の大山』を撮影した時、一番よく覚えている氏の言葉は「最大の功力で打ち込み、最大の勇気で打ち出す」という言葉です。こうして作り出した馴染みのない様貌は必ず「伝統」

の継続、変化と発展、完璧な馴染まないインスピレーションの表現ができます。審美の角度から新しい名前をつけると「馴染みのない美」です。簡単に言いますと、最初は芸術品を見え、美しいと思い、知っていた美とは違い、斬新な馴染まないものに好感を持ち、好きになります。「馴染みのない美」の根元は創新か創新している途中にあります。欣夫がまとめたように「筆筆古人あり、字字自己ある」です。

　大きく見れば、手札なので、比較的に自由で、欣夫先生の思考の結晶であり、興味の至る所、感情から生まれたものです。個別に見たら重なっている部分はあるかもしれませんが、ポイントが違うだけです。細かく読み上げれば、異なるの説または一つの側面の解読と延長になります。条目に多少重なっている部分はあえて強調の意味を持たせ、合わせると「筆墨」を強調しているのです。

　欣夫先生は書画の面から古今の話を語り、筆前筆後、手慣れています。語りも交流も自分のままで、脱落しているところはもちろんあります。それは書法作品の構成について論述が足りないところでしょう。中国当代書法は古人を超えがたいと思いますので、きちんと基礎を築き、文化素養を積み、視野見識を広げる以外も、書法作品の構成に工夫をしないといけないです。書法家の皆さんの探索と積極的な実践の価値がここあります。

　最後になりますが、文学芸術の創作しては想像力が必要で、書法の学習も同じ、想像力が大事です。

　『書画釈疑』は真摯的に語り、学習者の諸君の疑問もきっと解くことでしょう。さらに、想像力を奮い立て、もしくは、豁然とされることでしょう。または、醍醐味があり、即用でき、または一言で言い当て、光彩と放ちます。この全てが可能であると私は信じています。

　盛先生は「抛磚」で、「引玉」は貴方です。一緒にリラックスし、線に凝り、構えを広げ、境界を高めましょう。

　想像力によってより多くの「馴染みのない美」を持った書画をつくり出しましょう。

<div align="right">2021.1.6　夜明けに杭州で</div>

目 录

書畫釋疑

書画の疑問を読み解く

书之余画画，画之余走走。
走之余写写，写之余讲讲。

　　四十八年前的戏言，果真应验人生，然却是初心。一路走来，大半书画小半文，留下一份予新人。数十年积累，自去年十月开始整理。今正值春光明媚，搬出这些砖头来晒晒，诚为引玉，或可供习书者作一参考。兹分概说、笔法、墨法、线条、章法、意境六章，一家之言，粗浅体会。恳望海内师长同道指疵纠谬。万分感谢！
　　甲子春撰，庚子开春鱼公盛欣夫并记。

書くかたわら絵を描き、描くかたわら旅をする。
旅のかたわら書き、書くかたわら話しをする。

　　四十八年前の戯言の通りの人生になったが、これが本来の志であった。ここまで歩いてきたが、半分以上は書画、半分足らずが著作であり、その一部を初学者に贈る。昨年十月からここ数十年の蓄積の整理を始めた。ちょうど春景色が麗かなので、これらのれんがを日に当てて、玉を引き出そう、よりよいものを誘い出そうというわけである。あるいは、書を習う者の参考にでもできればいいだろう。ここでは概説、筆法、墨法、線条、章法、境地の六章に分けて論述する。私独自の見解であり、卑見である。四方の先達と、同業の方々にご教示をお願いしたい。厚くお礼申し上げる。
　　甲子春撰、庚子開春魚公盛欣夫記す。

概説

管城一条线，水墨画世界。
以写传精神，一泻三千年。

　　管城子，毛笔之别称。韩愈①《毛颖传》："秦始皇②使恬（蒙恬③）赐之（指兔）汤沐，而封诸管城，号曰管城子。"或许更早一点，人们开始尝试束毛为笔，因从楚简看，时用毛束之笔已较成熟耳。

　　笔墨手札之一。戊子春日撰，庚子早春鱼公记。

　　①韩愈（768—824），字退之，河南河阳（今河南孟州）人。唐文学家、哲学家。

　　②秦始皇（前259—前210），名嬴政，战国时秦国国君。

　　③蒙恬（？—前210），秦名将。

管城の線一本、水墨で世界を描く。
書くことで精神を伝え、あっという間に三千年。

　　管城子とは、毛筆の別称である。韓愈の『毛穎伝』によると、「秦始皇使恬（蒙恬）賜之（指兎）湯沐、而封諸管城、号曰管城子。」（秦の始皇帝は将軍蒙恬がウサギの毛の束で筆を作ることを褒めるために、管城を彼に封じた。そのため、毛筆は管城子とも言われる。）あるいは更に早くから、人々は毛を束ねて筆にしようと試みた。楚簡から見て、当時は毛の束の筆はすでにかなり熟成していたようだ。

　　筆墨自書の一。戊子春日撰、庚子早春魚公記す。

大凡艺术，出之于心。
以心之情，方怡于人。

艺术既出于心灵，故难于重复。沈括①在《梦溪笔谈》中也说："书之神韵，虽得于心，然法度必讲资学。"说明心灵的流淌，需要学养的滋润。清人丁皋②进一步说："以己之神，取人之神也。"或者说，取人之神，滋我之心，还人以神。

笔墨手札之二。己亥秋撰，庚子开春鱼公盛欣夫记。

①沈括（1031—1095），字存中，钱塘（今浙江杭州）人。北宋科学家、政治家。

②丁皋（？—1761），字鹤洲，江苏丹阳人。清人物画家。

凡そ芸術は、心よりいずる。
心の情をもって、人に喜びを与える。

芸術は心から出ているので、繰り返すことがむずかしい。沈括は『夢渓筆談』の中で「書之神韻、虽得于心、然法度必講資本学。」（書写のうちに神韻を体現することは心より来るが、心は平素の修練の蓄積が必要だ）としている。心の流れには教養の潤いが必要だと説明している。清人の丁皋はさらに、「以己之神、取人之神也」（自分の技量は他人の長所を学ぶことによって成り立つ）（『写真秘訣』）と述べている。あるいは、他人の精神を取って、おのれの心を滋養して、人に精神を返すと言う。

筆墨自書の二。己亥秋撰、庚子開春魚公盛欣夫記す。

艺术是层楼，
技术乃台阶。

明人解缙①《学书法》中说："学书之法，非口传心授，不得其精。大要临古人墨迹，布置间架，捏破管，书破纸，方有功夫。"清人秦祖永②《绘事津梁》也说："画不师古，如夜行无烛，便无入路。"故初学必以临古为先。所以临摹学古是必须的，先做好技术功课，最后方能渐进艺术殿堂。

笔墨手札之三。己亥金秋，庚子初春鱼公盛欣夫并记。

①解缙（1369—1415），字大绅，江西吉水人。

②秦祖永（1825—1884），字逸芬，江苏梁溪（今无锡）人。

芸術は建物であり、
技術は階段である。

明の解缙は『書法学』の中「学書之法、非口伝心教、不得其精華。大要臨古人墨跡、布置間架、捏破管、書破紙、方有工夫。」（書道を学ぶには、口と心で伝えなければならないという。古人の墨跡から筆法、墨法、布石を見に行く。繰り返し学習し、筆管をつぶし、紙を書き破り、日々積み重ねてこそ技量が習得できる。）と言い、清の秦祖永の『絵事津梁』も「画不師古、如夜行無烛、便無入路。」（絵を描くのに昔の人に習わなければ、夜道に灯がないように、道が見えない）と言っている。だから、初心者は必ず古人を模写することを先として、技術を習得してから、最終的に芸術の殿堂に入ることができる。

筆墨自書の三。己亥金秋撰、庚子初春鱼公盛欣夫記す。

波海曙盛莊

艺人必备三要素，
天赋、品志与学养。

刘熙载[1]在《艺概》中已明白告诉我们："书，如也，如其学，如其才，如其志。总之，如其人而已。"天赋虽为先天之资，然需才志去完成、去激活。才志需后天的善学、勤奋去提升。最为关键的还是立品立志。品不正，艺难正。这也是我师邹梦禅[2]先生从艺为人之准则，育人授艺之纲要。

笔墨手札之四。庚子春阳鱼公盛欣夫。

① 刘熙载（1813—1881），字伯简，号融斋，江苏兴化人。清文学家。

② 邹梦禅（1905—1986），字敬枚，号大斋，浙江瑞安人。书法家、篆刻家。

芸術家には三つの要素が必要、
天賦、品志、学識教養。

劉熙載は『芸概』の中ですでに、「書、如也、如其学、如其才、如其志、総之曰如其人而已。」（字を書くということは、己の知識教養を書き、才能を書き、志を書くこと、つまり己の人となりを書くということである）と教えている。天賦は先天的な資質であるが、しかしそれを活性化し、達成するためには才と志が必要である。才と志は、後天的な学びや勤勉さを通して向上させる必要がある。最も重要なのは品を立て、志を立てることである。品が正しくなければ、芸も正しくならない。これも私の師の鄒夢禅氏の芸術と人となりの基準で、人を育成し、芸能を伝授するうえでの要綱である。

筆墨自書の四。庚子春陽魚公盛欣夫。

敬畏古人，博学约取。
书画之门，唯此捷径。

　　古人千年之积淀，已历百代之淘汰，留下的是优秀文化、民族精华。学古人，实是集千百高人之智慧。古人给我们巨人般的肩膀。若舍此，并无它路可循。然而，学古并非目的。取古人精华，为我所用。故不照办，不做奴隶，应为营养。通过消化，酿造自我。再出之心灵流露的，才是自己的艺术。

　　笔墨手札之五。己亥初冬撰，庚子初春鱼公。

古人を畏敬し、博く学んで要点を得る。
書画の門には、この近道あるのみ。

　　古人の千年の蓄積はすでに百代の淘汰を経ており、優秀な文化、民族の精華が残されてきた。古人は巨人のような肩を残してくれた。古人に学ぶということは、実に無数の人の知恵を集めることである。この道を捨てたら他の道はない。しかし、古人に学ぶことは目的ではなく、古人の精華をわがものとすることを目指す。だから、そのまま受け継ぐのではなく、奴隷にならず、それを栄養としなければならない。消化を通して自分をはぐくみ、その後、心から再び現れたのが己の芸術である。

　　筆墨自書の五。己亥初冬撰、庚子初春魚公。

秦楚简帛，书写初始。
华夏文脉，传承不息。

　　中华文化，五千年延续。自甲骨文后，先民发现竹、木片牍，束毛为笔，这巧遇，碰出了历史火花，作用了两千多年。世上埃及、两河、印度等古文明未能延续，实是大憾。正因中国书法，华夏文脉得以延续至今。然楚文化主要在南方，由于潮湿，故传世之物极少。所幸从上世纪始，有大量简牍出土，始得尘封的史实逐渐明晰起来。所以这一课得补上。

　　笔墨手札之六。庚子谨月鱼公盛欣夫并记。

秦楚の簡帛（竹木の簡書、布帛の書）、書写の発端。
脈々と受け継がれる華夏の文脈。

　　中華文化は五千年続いている。甲骨、金文の後から、先人は竹、木片の木簡を発明し、毛を束ねて筆とした。両者は偶然に出会い、そこに歴史の火花が生じて、2000年余りにわたって作用してきた。エジプト、チグリス・ユーフラテス川流域、インドなどの古代文明が続かなかったのは実に残念なことだ。中国では、書法のおかげで、華夏—中国の文脈が現在まで脈々と続いている。しかし、楚の文化は主に南方のものなのだが、湿気が多いため、後世に伝わったものはきわめて少ない。幸いなことに、前世紀の初めに大量の木簡が出土し、ほこりに閉ざされた史実がようやく明らかになり始めた。この部分の歴史は今後更に補われて行くことになるだろう。

　　筆墨自書の六。庚子謹月魚公盛欣夫記す。

奥公書院

審波海曙盛莊

篆隶不直通，
秦楚已架桥。

　　秦时，大篆小篆已趋成熟。小篆的线条圆融圆润，结体稳健匀称，已脱离了象形之框，完成了文字成熟之构架。作为字体，已达到顶位。若演变成汉隶，倒是勉强。所以一直为难了后面的史家。直到楚简出土，人们才恍悟，原来楚简中已有了隶书的雏形。非止以此，行、草书也慢慢随行。

　　笔墨手札之七。己亥岁杪撰，庚子华岁鱼公盛欣夫并记。

篆、隷は直接通じておらず、
秦、楚が橋を架けた。（隷書は秦篆から発展したと言われているが、実はそうではない。実は楚簡から篆書と隷書の二つの道に分かれて発展した）

　　秦の時代、大篆小篆はすでに成熟していた。小篆の線は丸くて潤いがあり、構造は穏健で均整がとれている。象形の枠が外れて文字の成熟した枠組みが完成した。書体として、最上位に達したのである。ここから漢隷に変わったことは、受け入れるのに支障がある。そのため、後の史家は長い間困惑させらることとなった。楚簡が出土するに至って、人々はようやく事情を悟った。楚簡の中には、隷書の雛形が既にあった。こればかりでなく、行書、草書もここから徐々に発展してきた。

　　筆墨自書の七。己亥歳末撰、庚子華歳魚公盛欣夫記す。

与其原地踏步，
或可另择蹊径。

　　人因先天之资或后天学识有异，所以学业亦有异同。如若学时徘徊不前，或无兴致，不妨另择蹊径。郑板桥[1]也说："学一半，撇一半，未尝全学；非不欲全，实不能全，亦不必全。"板桥辩证地阐明了一个道理，学全了，反会学死，或者没有自己。取其有用，不在多少。不得法，或不合适，继续寻找，集采古贤，总有适合我者。

　　笔墨手札之八。庚子梅见月鱼公盛欣夫并记。

　　[1]郑板桥（1693—1765），名燮，字克柔，江苏兴化人。清书画家、文学家。

その場で足踏みするよりも、
むしろ別の道を選ぶ。

　　人は先天的な資質や後天的な学識が異なり、学業も異なる。学びて迷ったり、興味がなかったりしたら、別の道を選んでもよい。鄭板橋も「学一半、撇一半、未尝全学、非不欲全、実不能全、亦不必全。」（半分学び、半分学ばす。学びたくないでもないが、できず、かつ必要がない）と言っている。板橋氏は弁証法的に一つの道理を説明している。全てを学んだらかえって堅苦しくなったり、自分がなくなったりする。どれぐらいかは気にせず、とりわけ役に立つものを取る。方法はなく、あるいは不適当なら探し続けて、古賢をさがせば、必ず自分に合うものが見つかるものだ。

　　筆墨自書の八。庚子梅見月に魚公盛欣夫記す。

思齐贤者，路问败者。
善走顺道，不蹈覆辙。

　　清人吴德旋[①]写了本《初月楼论书随笔》，告诫："学者贵
于慎取，不可遂为古人所欺。"或可这样说，古人之法，未必适
合每个人。如不合其性，也枉然。故需学而思之，善学善取，少
走弯路，既要学人之长，又要学人如何之长。是谓善学也。
　　笔墨手札之九。庚子丽月鱼公盛欣夫并记。
　　①吴德旋（1767—1840），字仲伦，江苏宜兴人。

思は賢人に見習い、道は敗者に尋ねる。
スムースな道を行き、二の舞を演じない。

　　清の呉徳旋は、『初月楼論書随筆』を書いて、「學者貴於慎
取。不可遂為古人所欺。」（古人を学んでも盲従してはならず、
自分に適するか否かを見る。さもなければ逆効果になる。）と
戒めている。あるいはこのように言ってもいいだろう。古人の
法はすべての人に適しているとは限らないと。性格に合わなけ
れば、努力しても無駄なことである。そのため、学んで考える
ことが必要だ。学ぶこと、汲み取ることに長けている必要があ
る。回り道をしないということは、他人の長所を学び、また、
どのようにその長所を達成するかを学ぶということである。こ
れこそ学びに長けているということである。
　　筆墨自書の九。庚子麗月魚公盛欣夫記す。

寧波海曙盛莊

学书先求似，
然后再取神。

　　黄庭坚[①]在《论书》中说过："学书时临摹，可得形似。大要多取古书细看，令入神，乃到好处。惟用心不杂，乃是入神要路。"清人王澍[②]也说："凡临古人始必求其似，久久剥换，遗貌取神。"也就是说先过技术关，再努力取得艺术之神。有其形，方可谈神。

　　笔墨手札之十。庚子仲钟月鱼公盛欣夫并记。

　　①黄庭坚（1045—1105），字鲁直，号山谷道人，洪州分宁（今江西修水）人。北宋诗人、书法家。

　　②王澍（1668—1743），字蒻林，号虚舟，江苏金坛人。绩学工文，尤以书名。

書法を学ぶにはまず似ることを求め、
そのうえで精神を得る。

　　黄庭堅は『論書』の中で「學書時臨摹可得形似。大要多取古書細看、令入神乃到好處。惟用心不雜、乃是入神要路。」（書道を学ぶには、臨摹をして形を似させ、古代の碑帖を重ねて研究し、内在する精神の要領を得て、懸命に勉強してこそ、書道の精神を理解することが肝要である。）と言った。清人の王澍もまた、「凡臨古人始必求其似、久久剥換、遺貌取神。」（古人を模写して、まず形の似ることを求める。一歩一歩突っ込んで、不要なものを取り除き、真実だけを残して、更に精神を求める。）と言った。つまり、まずは技術的な問題を乗り越えて、芸術の精神を得ることができるように努力するということである。その形があってこそ、精神を語ることができるのである。

　　筆墨自書の十。庚子仲鐘月魚公盛欣夫記す。

寧波海曙盛莊

艺术世代称雅事，
品高古淡写性情。

"品高者，一点一画，自有清刚雅正之气；品下者，虽激昂顿挫，俨然可观，而纵横刚暴，未免流露楮外。"（朱和羹①《临池心解》）故学书、学画者，必先立品。品高之人，就会心平气和，端正姿态，不急不躁，先技后艺，步步深入，方能达到理想彼岸。

笔墨手札之十一。庚子寅月鱼公盛欣夫并记。

①朱和羹（约 1795—约 1850），字指山，江苏吴县（今苏州）人。

芸術は代々雅事と呼ばれ、
品位高く、古風で、質朴で、性情を描く。

「品高者、一点一畫、自有清剛雅正之氣。品下者、雖激昂頓挫、儼然可觀、而縱橫剛暴、未免流露楮外。」（品位が高ければ、構成が広くなり、点画には正しい気風が現れる、品位が低俗であれば、自然に作為、虚偽が現れる。）（朱和羹『臨池心解』）。それゆえに、書法、絵画を学ぶ者は、まず品格を立てる必要がある。品格の高い人は心が穏やかに、姿勢が正しくなり、焦ることなく、技を学んだ後、芸を身につけ、一歩一歩深く進み、理想の彼岸に達することができる。

筆墨自書の十一。庚子寅月魚公盛欣夫記す。

技术是个硬道理，
艺术是个软道理。

　　硬道理，须实干。需一步步深入，一点滴积累。所谓
"硬"，在于苦功、实干、无虚处，须悟道明理，需善学巧取，
举一反三。所谓"软"，在于巧、变、化，以众贤为我用，
并非在其次。
　　笔墨手札之十二。庚子元春鱼公并记。

技術は硬い道理、
芸術は柔らかい道理。

　　堅い道理というのは実際にやらねばならない。一歩一
歩深く、少しずつ積み重ねていく必要がある。いわゆる
「硬」とは、苦学にあり、実際にやらなければならず、
虚構はない。柔らかい道理は、道を悟り、理を明らかに
しなければならない。よく学んで巧みに取り、一を学ん
で十を知るのである。「柔」とは巧、変、化である。衆
賢を我が身とするのは、その次ではない。
　　筆墨自書の十二。庚子元春魚公記す。

古今之书相较，
逊在技非在艺。

　　书法之法，先技而后艺。技与艺比重并非对等。古人自幼临池，书、读并进，一生用毛笔，唯是为实用，重在技术，轻于艺术。如今忽略技术，怎谈艺术。学书法看似简单，一竿毛笔一张纸，实为最难。手工技艺，三年满师。而书法三十年未必耳。若要赶超前人，必须重技，必须补课，必须补上"童子功"，乃不二道也。

　　笔墨手札之十三。庚子暮春鱼公盛欣夫于鱼公书院。

古今の書を比較し、
劣るのは技であり、芸ではない。

　　書法の法はまず技で、その後は芸である。技と芸の比重は同じではない。昔の人は幼い時から池に臨んで、筆で書き、本を読むことを同時に行い、一生筆を使っていた。それを実用していたのである。芸術よりも技術を重視していた。現在は技術を軽んじているが、それでどんな芸術が語れるだろうか。書法を習うのは筆一本、紙一枚で簡単そうだが、実は一番難しい。職人芸は三年で年季が明ける。しかし、書は三十年でも到達できるとは限らない。先人を追い抜くには、技能を重視し、補習をしなければならない。必ず基礎を補わなければならない。これが唯一無二の道である。

　　筆墨自書の十三。庚子暮春魚公盛欣夫記す。

学习传统，先专后博。
博后再专，不二法门。

　　这是上世纪七十年代谭建丞[①]先生的教诲：先临一家，
三五年、七八年成规模后再学其它。每家一年、三年后，慢
慢成了你自家。听起来这时间太漫长。其实，这是一条最
省时而具哲理的学书近道。我很庆幸，一路走来，顺畅通达，
并少弯路。证明此乃贵人之言也。

　　笔墨手札之十四。庚子上春鱼公并记。

　　①谭建丞（1898—1995），原名钧，号澄园，浙江湖州人。

伝統を学ぶには、先ず専一し、それから博学
する。
博学の後、再び専一。これが唯一無二の道で
ある。

　　これは 1970 年代の譚建丞先生の教えである。まず一家
の模写に専心して、三、五年又は七、八年経って成果が
あり、一定の規模を具えたうえでその他を学ぶ。各書道
の模写を一年、三年して、十数年後に次第に自分の形（個
性的で、自分のスタイル）ができあがる。この時間は長
そうに聞こえるが、実は、これが一番時間が省けて、哲
理ある学問の近道である。幸いなことに、私の歩んだ道
はスムーズで回り道は少なかった。これが貴人の言であ
ることを証明した。

　　筆墨自書の十四。庚子上春魚公記す。

少顾轰轰烈烈，
复归心气平和。

　　写字本是寂寞道，何必去争名利场。其实人家也辛苦，哪有时间做功课。还是沉下心，学点古法，才是自己的。梁章钜①在《学字》中说过："凡临古人书，须平心耐性为之，久久自有功效，不可浅尝辄止，见异既迁。"再送一句话，其名切勿大于本事，否则就会有事。人生就这点时间，争了名利，少了功夫。如何得失，各自心知。俗话说："聪明吃饭，笨人吃饭。"一个理。

　　笔墨手札之十五。庚子如月鱼公盛欣夫并记。

　　①梁章钜（1775—1849），字闳中，晚号退庵，福建长乐人。清文学家。

雄大は勢いにあまり目を奪われず、
心に平静を取り戻す。

　　文字を書くことは本来寂しい道である。名声や利益を勝ち取る必要があるだろうか。実は彼らも大変で、学ぶ時間などあるだろうか、ないだろう。やはり心を落ち着けて、古法を学ぶべきである。梁章鉅は『学字』の中で、「凡臨古人書、須平心耐性為之、久久自有功効、不可淺嘗輒止、見異既遷。」（古人の法書を学ぶには、心を穏やかにしなければならない。このように日々の積み重ねがあってこそ、時間が経ったときに効果があるのだ。中途半端にしてもいけない）と言った。もう一言皆さんに申し上げたい。その名は決して技量より大きくてはならない。さもなければ問題が生じる。人生には時間は少ししかないから、名利を争うと、技能が少なくなる。損得は各自の心によって知るものである。「聡明吃飯、笨人吃飯。」（聡明の人は食事の場でいろいろな機会を見い出すに対し、愚かな人はただ食う）ということわざがある。この通りである。

　　筆墨自書の十五。庚子如月魚公盛欣夫記す。

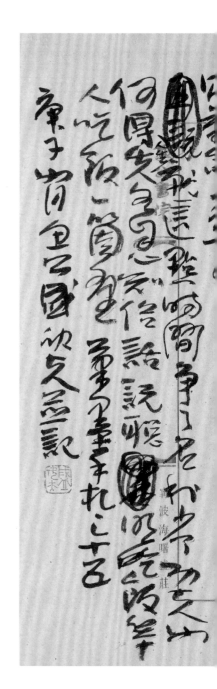

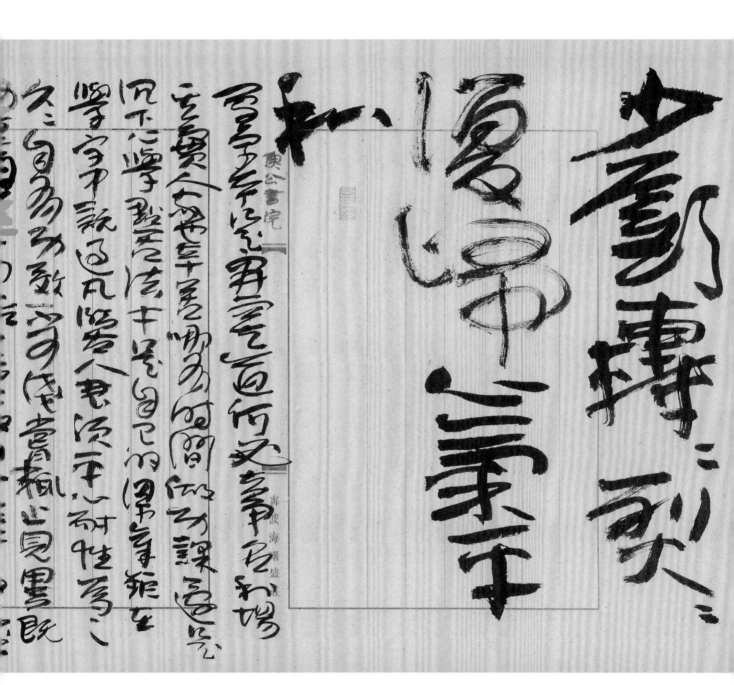

不求多，务求精。
懂舍弃，常更新。

　　人生精力有限，先保一个优势。一学就会的聪明人很多，然能做精者却很少。俗话说"一个人只能追一只兔子"，颇有哲理。故学业不贪多，更勿杂。贵在坚持，懂得舍弃。更新观念，坚持初心。博采而专精。成功与失败，就差这一点。
　　笔墨手札之十六。庚子梅月鱼公并记。

多くを求めず、精致さを求め、
捨て去ることを知って、常に更新する。

　　人生の精力は有限であるから、まず1つの優位を守る。学べばすぐにできるようになる頭のいい人は多いが、精巧にできる人は少ないものだ。諺にあるように、一人が追えるのは一兎のみである。したがって、学業でも多くをむさぼることはしない。堅持することが大切で、捨てることができなければならない。観念を更新し、初心を堅持する。広い範囲から集めながら、一つに専心する。成功と失敗の差はその点にある。
　　筆墨自書の十六。庚子梅月魚公記す。

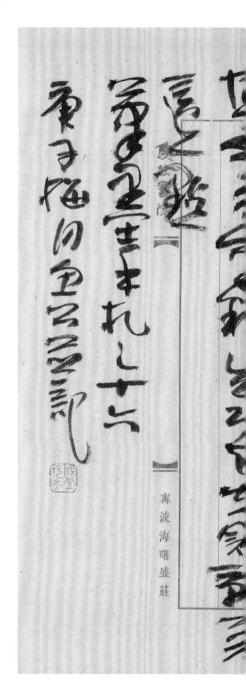

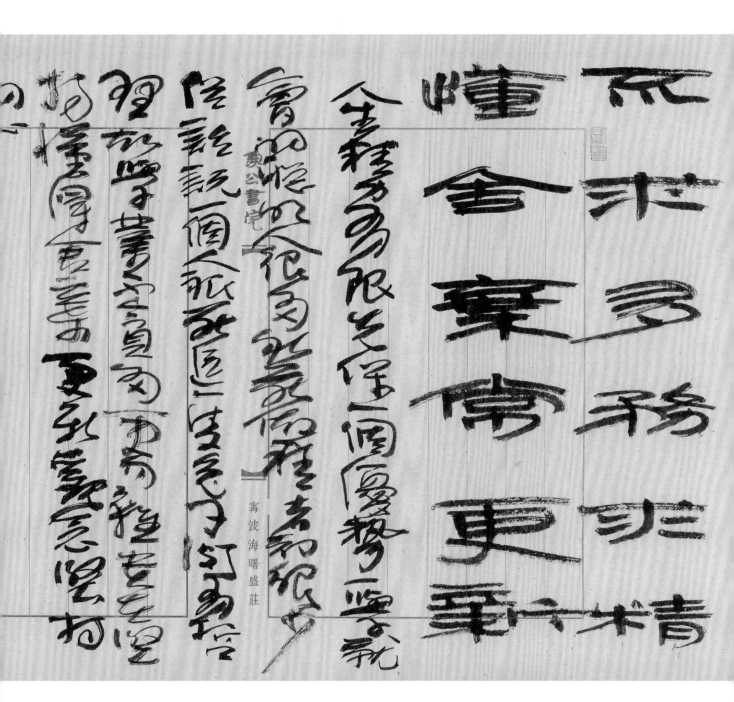

学"二王"①，是大道，
太拥挤，走小路。

　　"二王"书体，从笔法、章法皆无可挑剔，从审美、传承
一脉无可厚非。问题是大家挤在一条路上，并非好事。书法若
要发展，必须多元。比如魏碑、汉隶、楚简，以后者为实体的
研究更少。将这些书介入行书、草书，跟上时代节奏，或有发
展空间。愿与大家一起研究、讨论，为书法事业做点实事。

　　笔墨手札之十七。己亥冬撰，庚子泰月鱼公盛欣夫并记。

　　①"二王"：王羲之（321—379，一作303—361），字逸少，琅
邪临沂（今属山东）人。东晋书法家。王献之（344—386），字子敬，
羲之子。

「二王」を学ぶのは大道、
道が混んでいると小道を歩く。

　　「二王」（東晋の王羲之、王献之の父子、略して「二王」
といい、いずれも書法の大家である）の書体は、筆法・章法
ともに申し分ない。審美的には、一脈を継ぐのが無難なこと
である。問題はみながこの道にひしめいていることで、これ
はいいことではない。書法の発展のためには多元的でなけれ
ばならない。例えば、魏碑、漢隸、楚簡。これらの書体を行
書や草書に溶けさせて、時代のリズムに合わせれば、発展の
余地があるかもしれない。私はみんなと一緒に研究し、討論
して、書法の事業のために具体的なことをしたいと考えてい
る。

　　筆墨自書の十七。己亥冬撰、庚子泰月魚公盛欣夫記す。

画人善太极，笔法必内涵。
画人明阴阳，墨法即空灵。
画人如哲人，章法趋天成。

　　书画功夫，除了笔墨，还须字外之功。文学、哲学、物理、自然、史地、武术等等，皆与艺术相关联。既然关联，就须联通。比如武术，比如太极拳中一招一式，行云流水，与书法中运笔书写，徐缓起伏，异曲同工。字外功的加深，必然会丰富到你的笔墨线条，直到字里行间。

　　笔墨手札之十八。戊子撰，庚子小草生月鱼公盛欣夫并记。

画人、太極を善くすれば、筆法に必ず内包があり。
画人、陰陽に明るければ、墨法すなわち空霊。
画人、哲人の如くあれば、章法は天成に向かう。

　　書画の技量は、筆墨以外、また文字以外の努力が必要で、文学、哲学、物理、自然、歴史、武術などが芸術と関連している。関連している以上、つなげなければならない。たとえば武術或は太極拳の一芸一式は行雲流水のように、書法の中で筆を運んで書き、ゆるやかに起伏することもこれに通じ、同工異曲である。文字以外の工夫が深まれば、筆墨の線は必ず豊かになる。

　　筆墨自書の十八。戊子撰、庚子小草生月鱼公盛欣夫記す。

筆法

习字关键在用笔，
用笔关键进门时。

俗话说："从小看大，三岁致老。"说的是幼时或初学时形成习惯，就会影响一生。学书更甚。初学时的姿势、规范一旦成形，就成为习惯。所以老师必须严格，选好字帖，规范姿态，因材施教，区别对待。身正笔正，全身放松。恭敬临帖，不打折扣。宁慢勿快，宁少勿多。力争形似，再求神似。

笔墨手札之十九。庚子稻月鱼公并记。

字を習うポイントは筆を用いること、
用筆は入門時が肝要。

「従小看大、三歳致老」（小さい頃からの習慣は、老いてからに影響を与える）幼い時や初めて学んだ時にできた習慣が、一生に影響を与えるということだ。書法の学習ではそれが更に顕著である。初学時の姿勢、規範が形を成すと、習慣になる。そのため、先生は厳しくしなければならない。手本を厳しく選び、姿勢を規範化すべきである。役に応じて教え、体と筆はまっすぐにし、全身はリラックスさせる。丁寧に文字を写し、集中して取り組む。ゆっくりでもかまわないが、決して急いではならないが、少なくてもかまわない。決して欲張ってはならない。形の似ることを目ざし、それから更に精神が似るように努力をする。

筆墨自書の十九。庚子稲月魚公記す。

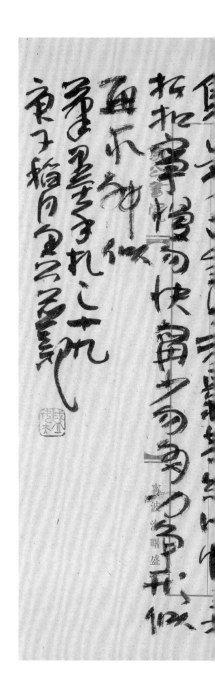

指腕同转，臂肘连运。
转捻圆融，中侧兼用。
起承转合，若离若即。
有血有肉，骨气生动。

　　五指执笔，依然实用。唐人卢携①在《临池诀》中就已提及。宋
人姜夔②在《续书谱》中也说："不可以指运笔，当以腕运笔。执之在手，
手不主运，运之在腕，腕不主执。"或可执、运同动，所有关节连动，
所有肌肉松弛。大小字皆随心转，书一笔而牵动全身。从放松再到忘怀，
必能进入境界。
　　笔墨手札之廿。戊子撰，庚子桃月鱼公盛欣夫并记。
　　①卢携（？—881），字子升，范阳（今河北涿州）人。
　　②姜夔（约1155—1209），字尧章，号白石道人，饶州鄱阳（今属江西）
人。南宋词人。

指と手首を同時に回転させ、腕と肘を連携させる。
滑らかに回転させ、中と側を共に用いる。
起承転結が、離れるかのようで繋がっている。
血も肉もあり、風骨が生き生きとする。

　　五指で執筆するのが依然として実用的である。唐の盧携は『臨池
訣』の中ですでに言及している。宋の姜夔も、『続書譜』で、「不
可以指運筆、当以腕運筆。執之在手、手不主運、運之在腕、腕不主
執。」（筆を指だけで動かしてはならない。手首で筆を動かす。手
で筆を握って、手首より動かす。手が執筆を、手首が運筆と分担す
る）と言っている。あるいは執筆と運筆を同時に動かして、すべて
の関節を連動させ、すべての筋肉を緩ませる。大小の字を全て思い
のままに書き、一筆に全身が関わる。リラックスし、忘我に至れば、
必ずある境地に入ることができる。
　　筆墨自書の二十。戊子撰、庚子桃月魚公盛欣夫記す。

身正肘平，指实掌虚。
肌肉放松，力输毫端。

　　轻握不执死，灵动自然状。心肌全放松，神情出毫端。"或问书法之妙，何得其古人，曰妙在执笔，令其圆畅，勿使拘挛。"（唐蔡希综[①]《法书论》）虞世南[②]在《笔髓论》中也有告诫："用笔须手腕轻虚。……太缓而无筋，太急而无骨。"这些皆可谓箴言。然亦因人而异，起码程度不尽一致，就其合适可也。

　　笔墨手札之廿一。庚子嘉月鱼公盛欣夫。

　　①蔡希综（生卒年不详），润州曲阿（今江苏丹阳）人。唐书法家。
　　②虞世南（558—638），字伯施，越州余姚（今属浙江）人。唐书法家。

身を正し、肘を平らかにして、指をしっかりと手のひらを空虚にして握る。
筋肉の力を抜き、力を筆先に伝える。

　　筆を軽く握る。きつくは握らず、柔軟で自然な状態である。心筋をすべてリラックスさせると、筆先に己の心境が現れる。「或問書法之妙、何得其古人、曰妙在執筆、令其円暢、勿使拘攣」（書法の妙は、如何にすれば古人のようにできるか。妙は執筆、筆の運び、筆先の回転を円滑にし、リラックスし自然にすることであるという）（唐蔡希綜『法書論』）。虞世南は『筆髓論』で、「用筆須手腕軽虚、太緩而無筋、太急而無骨。」（執筆は固く握らず、腕の筋肉を緩めてしっかり握る。スピードは均等に、速くもなければ遅くもない。遅すぎると力が弱くて、速過ぎると風骨が足りなくなる）と戒めた。これらはいずれも箴言であると言える。ただし人によって違うところもあり、ある程度は異なるので、自分にふさわしければよい。

　　筆墨自書の二十一。庚子嘉月魚公盛欣夫。

小字在指腕，
大字在臂肘。

　　元人郑杓[①]在《衍极并注》中说："寸以内，法在掌指；寸以外，法在肘腕。"此说很在理。但现在应放大一轮。元以前无大作品，因限于纸。到了明代始有大纸、大作品。宋元时两寸谓大字，现在以尺计。故应二寸内，法在指腕。大字尺许，乃至径丈，必用肘、臂、肩。说的是书写，并非拖扫。

　　笔墨手札之廿二。庚子桐月桐乡甫之盛欣夫于甬上领秀熙城。

　　①郑杓（生卒年不详），字子经，仙游（今福建莆田）人。元代书法家。著有《衍极》。

小さい字は指と手首を使う。
大きい字は腕と肩を使う。

　　元の鄭鑠は『衍極並注』で、「寸以内、法在掌指。寸以外、法在肘腕。」（寸以内の小字の技量は手のひらと指にあり、寸以上の字の技量は手首、肘にある）と言ったが、この言葉には道理がある。しかし今は拡大して理解すべきである。元以前には、紙に限られ、大きな作品はなかった。明になってから大きな紙、大きな作品が出てきた。宋元の時は2寸は大きいと考えられていたが、今では尺を単位とする。したがって二寸以内の場合、技量は指と手首にある。大きな字は尺ほど、大きい方は丈まであるが、これは必ず肘、腕、肩を使う。書くことを言い、引っ張りの書き方ではない。

　　筆墨自書の二十二。庚子桐月桐乡甫之盛欣夫が寧波領秀熙城で。

六字左指田宛六

字左行賀附

元人劃杓左行極言遲誤寸满凌亏亏
指寸以外左右附損此訛很亏理但取左
夜放大輪之嵩亏其光如圆派我
皆勿以代姑為本當大心當軍元勿
旬寸爾大字双左亏以又計亏呈呈勿
勿是啇宛六字又許勿一勿注主又

甯波海曙盛莊

厚重与雄浑，过了是霸气。
轻灵与飘逸，适当是境界。

　　用笔把握，适度自己。姜夔在《续书谱》中说："大抵用笔有缓有急，有有锋，有无锋，有承接上文，有牵引下字，乍徐还疾，忽往复收。缓以效果，急以出奇；有锋以耀其精神，无锋以含其气味，横斜曲直，钩环盘纡，皆以势为主。然不欲相带，带则近俗；横画不欲太长，长则转换迟；直画不欲太多，多则神痴。意尽则用悬针，意未尽再生笔意，不若用垂露耳。"这里已经面面俱到，惟要找到自己的恰合点。末句很重要，少出锋，乃为势。气势境界，出乎自然。

　　笔墨手札之廿三。庚子春中鱼公盛欣夫并记。

重厚と雄渾、過ぎると覇気に。
軽霊と飄逸、適当であればよき境地が生まれる。

　　筆の把握は自分にふさわしいものとする。姜夔は『続書譜』の中で、「大抵用筆有緩有急、有有鋒、有無鋒、有承接上文、有牽引下字、乍徐还疾、忽往復收。緩以効古、急以出奇。有鋒以耀其精神、無鋒以含其気味、横斜曲直、鉤環盤紆、皆以勢為主。然不欲相帯、帯則近俗、横画不欲太長、長則転換遅、直画不欲太多、多則神痴。意尽則用懸針、意未尽須再生筆意、不若用垂露耳。」（基本的に、筆は速い場合と遅い場合があり、筆の先端を使う場合もあれば、散鋒を使う場合もある。一貫した雰囲気にこだわる場合もあり、素早く、時にはゆっくりと、左右に反転させる。ゆったりとした中に古意を求め、疾走の中に奇趣を出す。筆鋒で精神を体現して、無鋒で味わいを表現する。ななめ、横画、曲線、直線、はね、回転こにられはその勢いである。しかし、あまり線を引かないほうがよい。線を引くと俗っぽくなる。横線が長いと回転が遅い、直線が多ければ活気がなくなる。意境を尽くした場合は懸針式を使い、意が尽くせなければ垂露式を使う。勢いの停滞は避けられる）と言った。ここにすべてが盛り込まれている。自分に一番ふさわしいところを見つけるだけである。最後のところはとても重要で、鋒を少なくして、気勢である。気迫の境地は、自然に由来する。

　　筆墨自書の二十三。庚子春中鱼公盛欣夫記す。

圆笔生内涵、见力量，
方笔显飘逸、出精神。

　　圆笔中锋，已在秦篆中成熟应用。东汉蔡邕[①]在《石室神授笔势》中已提出"藏头护尾，力在字中"的经典理论。羲献二王，可谓用中锋高手。然他们也时用偏侧取势，尤其献之。当然中锋总是主角。用笔除了中、侧锋，介于两锋间还有一奇锋，暂名为"笃锋"。就是将笔竖直锋正，迎锋直下，笔为中锋，下去即走。无须逆锋，不必顺锋。仍竖笔平移，然后慢收，常有奇效。中锋圆笔，能出方笔之效果，又不失圆笔之内涵。用于简草，颇有秦楚风韵。

　　笔墨手札之廿四。庚子花朝鱼公盛欣夫并记。

　　①蔡邕（132—192），字伯喈，陈留圉（今河南杞县）人。东汉文学家、书法家。

円筆は中身と力を現わし、
方筆は漂逸と精神を現わす。

　　中鋒による円筆はすでに秦篆の中で成熟していた。東漢の蔡邕は『石室神授筆勢』で「蔵頭護尾、力在字中」（鋒先を点画の中に隠し、筆を収めて前線に返して、中鋒に力をいれる）とする古典的理論を提示した。羲献の二王は中鋒の名手と言うことができる。しかし彼らも時には横向きで勢いをとる。特に献之である。もちろん中鋒はいつも主役である。中側鋒のほかに、両者の間に介在する奇鋒もある。仮称は「篤鋒」。筆をまっすぐにして、鋒に向けてまっすぐ降下する。筆は中鋒で、降下したらすぐ運筆する。逆鋒も順鋒も必要ない。また、筆を立てて横に進み、ゆっくりと収めると、いつもすばらしい効果がある。中鋒は円筆で、方筆の効果を出すことができ、また円筆の中身が保つ。簡草に用いられて秦楚の趣が特にある。

　　筆墨自書の二十四。庚子花朝魚公盛欣夫記す。

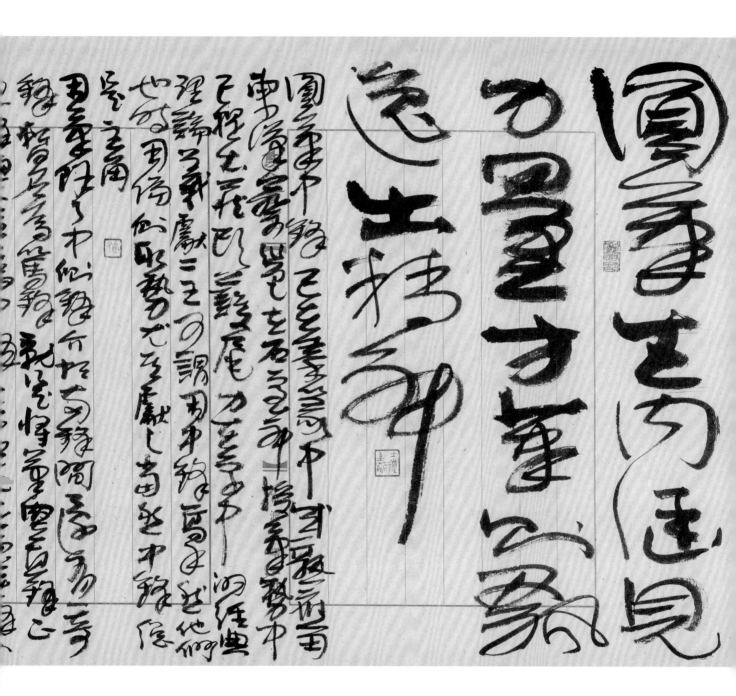

用笔须活，轻重徐疾。
软硬兼施，长短优择。

　　唐孙过庭[1]有执、使、转、用之法：执谓长短深浅；使谓纵横牵掣；转谓钩环盘纡；用谓点画向背。这四法又于物、于人、于时诸因素的关系不同而有异。故须找其适合点，以轮换，或快慢，或干湿，或长短锋，或软硬毫。总有各自之优势。

　　笔墨手札之廿五。庚子桃月崇德鱼公盛欣夫并记。

　　[1]孙过庭（约646—约691），字虔礼（一作名虔礼，字过庭），自署吴郡（治今江苏苏州）人，一作富阳（今属浙江）人，一作陈留（治今河南开封）人。唐书法家。

筆を用いては、軽重緩急自在が肝要。
硬軟両様、長短優位を選ぶ。

　　唐の孫過庭は「執、使、転、用之方法：執謂長短深浅、使謂縦横牽掣、転謂鉤環盤紆、用謂点画向背。」（執、使、転、用の方法：執とは線の長さ、短さ、深さ、浅さ。使とは縦横転帯の連接のこと。転とは回り、円盤、回転のこと。用とは点画の向かい合い、反対を向ける、ぎゅっと締めること）を示している。この四法はまた人、物、時と諸要素の関係によって異なる。そこで、その適する点を探して、交互に、あるいは速さ遅さ、乾湿、鋒線の長さ、毛の軟硬を使い分ける。それぞれに長所がある。

　　筆墨自書の二十五。庚子桃月崇德魚公盛欣夫記す。

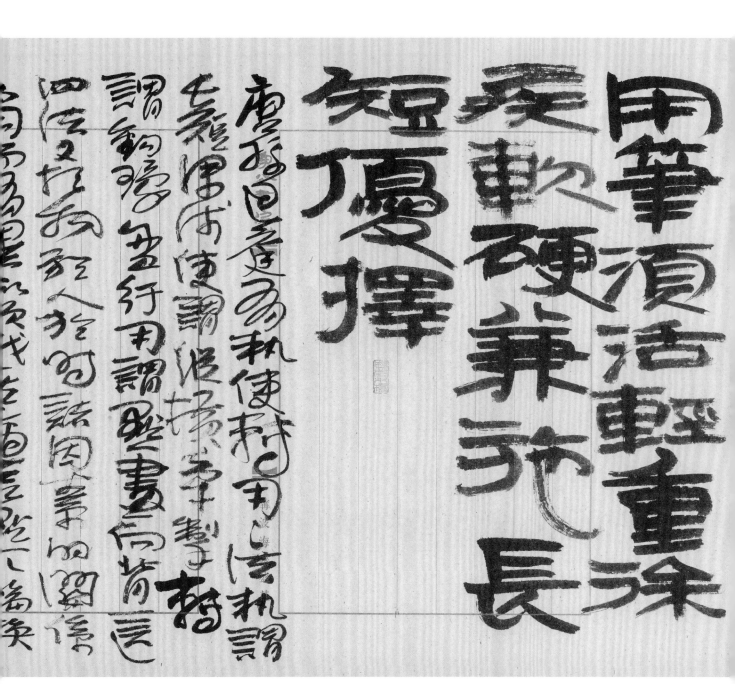

字如其人，如其学，如其养，如其品，如其性。

古人谓："学术经论，皆由心起，其心不正，所动悉邪。"柳公权①说："心正则笔正。"（项穆《书法雅言》）故修心、养性、立品、立志是书家、画家的基本条件，也是毕生之修养。

笔墨手札之廿六。己亥撰，庚子季春鱼公盛欣夫并记。

①柳公权（778—865），字诚悬，京兆华原（今陕西耀州）人。唐书法家。

字はその人がごとく、その人の学識、教養、品格、性情を表す。

昔の人は「学術経論、皆由心起、其心不正、所動悉邪」（学術経論も、心から出発する。動機が不純であれば、何もよく学べない。）と言う。柳公権は、「心正則筆正」（心が正しければ筆も正しくなる）（項穆『書道雅言』）と言う。つまり、心を修め、性情を養い、品格を持ち、志を立てることが書家としての基本的な条件で、一生の教養である。

筆墨自書の二十六。己亥撰、庚子季春魚公盛欣夫記す。

審波海曙盛莊

绞捻将干时，
散锋不飞空。

　　起、收、对、接，清刘熙载在《艺概》中说得很具体：
"起有分合缓急，收有虚实顺逆，对有反正平串，接有远
近曲直。"在运笔时灵活把握，转换轻重开合。或在半道，
或在收尾处出现枯锋渴笔，可善用绞捻，使散锋不飞，丝
丝入扣。墨可淡，自然干，不做作，慢、轻、狠，不常用。
可看看王铎、林散之百年难得高手，可以为范。

　　笔墨手札之廿七。己亥撰，庚子建寅鱼公盛欣夫并记。

絞り捻りをうまく用い、
散鋒を収める。

　　起、收、对、接。清の劉熙載は『芸概』の中で、非常
に具体的に、「起有分合緩急、收有虚實順逆、對有反正平串、
接有遠近曲直。」（筆を起こす際には分、合、緩、急がある。
筆を収める際には虚、実、順、逆がある。対には反、正、平、
串がある。接には遠、近、曲、直がある。）と述べている。
筆を運ぶ時には柔軟にとらえて、軽、重、開、合を転換し、
途中又は最後の部分で枯鋒渴筆を出現させる。絞り捻り
をよく用いて、散鋒をうまく収め、糸を全て収める。墨は
薄くてもよく、自然に乾く。質朴で慢、軽、激はあまり
使わない。王鐸、林散之の法書を手本とすることができる。

　　筆墨自書の二十七。己亥撰、庚子建寅魚公盛欣夫記す。

加重笔杆练，
可补童子功。

　　冷兵器时代，练武之人，有腿上捆沙袋、绑铅块者，以练腿功。几年后可练就飞毛腿。我年少时曾在笔管上套一厚壁钢管，自谓"加铁补功"。日临小楷一时辰，三年后笔稳不移。小到蝇头小字，大到径丈大字，皆若寸楷，不移丝毫。

　　笔墨手札之廿八。壬戌撰，庚子卯月鱼公并记。

筆身を重くして練習すれば、
基礎が補える。

　　冷兵器の時代には、足に砂袋や鉛板を縛りつけて足を訓練する者がいた。数年の訓練で脚力を上げることができた。私は若い時、筆管に厚い鋼管をかぶせたことがある。自分で、「加鉄補功」（この「功」は基礎力のこと）と言っていた。毎日二時間かけて小楷を模写したところ、三年後には筆が安定して揺れ動かなくなった。小さいものは蝿頭小字から、大きいものは径丈大字まで、すべて楷書のごとく、少しも揺れ動きなく描くことができる。

　　筆墨自書の二十八。壬戌撰、庚子卯月魚公記す。

笔墨内涵，功在手臂。
骨肉气血，皆在毫端。

唐太宗李世民尝谓："吾临古人书，殊不学其形势，惟求其骨力。"元代陈绎曾[1]《翰林要诀》"肉法"一则中称："字之肉，笔毫是也。疏处捺满，密处提飞。……捺满即肥，提飞即瘦。肥者毫端分数足也，瘦者毫端分数省也。"笔中变数，皆出毫端。由心臂传出。如是，功练何处，自然明白。

笔墨手札之廿九。庚子仲春鱼公并记。

[1]陈绎曾（生卒年不详），字伯敷，一作伯孚，处州（今浙江丽水）人。

筆墨の内包、工夫は腕にある。
骨肉血気は、すべて筆先にある。

唐太宗・李世民は「吾臨古人書、殊不學其形勢、惟求其骨力。」（私は古人の法書に臨み、とくに字形は学ばず、ただその骨力を求めた）と言う。元の陳繹曾は『翰林要訣』「肉法」中で、「字之肉、筆毫是也。疏處捺滿、密處提飛、捺滿即肥、提飛即瘦。肥者毫端分數足也、瘦者、毫端分數省也。」（筆墨が運動で生まれた墨韻は、まばらなところは右払いを強く押すと充実して見える。密集しているところは筆を軽くすると筆画が細くなる。肥は水墨が多いが、やせていると水墨が少ない）と言った。筆の変数はすべて筆先に生じる。筆先の力が、心と腕から流れ出す。そこから、何を鍛えればよいのか、自然に分かるであろう。

筆墨自書の二十九。庚子仲春魚公記す。

用笔沉稳而虚灵，
关乎格局与境界。

"用笔要沉着，沉着则笔不浮；又要虚灵，虚灵则笔不板。解此用笔，自有逐渐改观之效。笔要巧拙互用，巧则灵变，拙则浑古，合而参之，落笔自无轻佻浑浊之病矣。"（秦祖永《桐阴画诀》）很明了，沉稳虚灵，能去俗病。俗病既去，格局自大；有格局，方有境界。

笔墨手札之卅。庚子杏月鱼公欣夫并记。

穏やかで虚霊な筆遣いは、
構えと境界に関わる。

「用筆要沈着、沈着則筆不浮、又要虚霊、虚霊則筆不板。解此用筆、自有逐漸改觀之効。筆要巧拙互用、巧則靈變、拙則渾古、合而参之、落筆自無軽佻渾濁之病矣。」（筆遣いは安定していなければならず。安定していれば筆は浮かず、筆墨の線も渾厚となる。しかしまた生き生きとしている必要がある。生き生きしていれば型に陥ることはない。この方法によれば、字は自然に変わる。巧みさと拙なさが互生するならば、巧は霊変し、拙は渾古であり、両者が合わされば、軽佻、濁りを免れる。）（秦祖永『桐陰画訣』）非常に明らかである。落ち着いていて虚霊であれば、俗病を取り去ることができる。俗病は去って構えは大きくなる。その構えがあって初めて境地が生まれる。

筆墨自書の三十。庚子杏月魚公欣夫記す。

快速流畅而不单薄，
慢笔凝重仍见灵动。

　　快不单薄、慢与灵动，都有矛盾。如何统一？全在功力与
心力。形势由心造，心力的把控，功力的运用。如快而不飞，
慢能呼应。米芾①提倡"无垂不缩，无往不收"。并非每笔回一下，
或收回来。而在结果，这需内功，只要牵丝不出，就生内涵。
或者空中收笔，笔要留住，刹得住车，就不会飞。不飞就不薄，
慢笔反之。运笔时虽慢而意不断。每一笔有顾盼，注入生命，
就不板滞。

　　笔墨手札之卅一。庚子桐月鱼公并记。

　　①米芾（1051—1107），字元章，号襄阳漫士。世居太原（今属
山西），迁居襄阳（今属湖北），后定居润州（今江苏镇江）。北宋
书画家。

速くて滑らかに流れるのが薄っぺらなのではなく、ゆっくりとした筆だが生き生きとした様子も見られる。

　　速いことと薄っぺらでないこと、ゆっくりでも生き生きと
していることにはいずれも矛盾が含まれている。どうやって
統一するのだろうか。功力と心力が必要だ。形は心で作られ、
心力のコントロール、功力の運用が必要となる。速くても飛
んでしまうことがなければ、ゆるやかでも呼応できる。米芾
は「無垂不縮、無往不収」（縦を書く時にはいずれも瞬時に
止めるべきであり、横または左払いと右払いの時にはしっか
り押さえて出鋒しないようにする）と提唱している。一筆ず
つ返したり、回収したりするのではない。結果にこそ心を凝
らすべき、ここには内功が必要で、糸を引いて出ないように
しさえすれば内包が生まれる。あるいは空中で筆を収めて止
まることができれば、飛びだすことはない。飛ばなければ薄
っぺらにはならない。ゆっくりとした筆はこの逆である。筆
の運びが遅くても意味は絶えることはなく、一画ごとに前後
左右を見守り、生命を注ぎ込むと滞ることはない。

　　筆墨自書の三十一。庚子桐月魚公記す。

落笔不拖泥，行笔不带水。
转笔似龙蛇，收笔不张露。

创作亦如做事，心平气和，不藏杂念，绝不拖泥带水，出手干净利落。用笔清健气爽，运笔不慌不忙、不紧不慢，笔由心转，随意而就。写到兴致起，忘掉自己，那便是高境界。

笔墨手札之卅二。庚子仲春崇德鸽子浜盛家木桥鱼公盛欣夫。

書き始めをだらだらさせず、運筆が水を帯びない。
転筆は竜蛇のようで、筆を収めるも露が出ない。

創作も仕事のように心が和やかに、雑念を隠さずに、決してだらだらせず、すっぱりとあざやかに行う。さわやかに筆を用い、慌てず急がず、速くもなく遅くもなく筆を運ぶ。筆は心で動かし、心のままに操る。気が向くままに書き、自分を忘れてしまうことができれば、それが高い境地である。

筆墨自書の三十二。庚子仲春崇徳鳩浜盛家木橋魚公盛欣夫。

画画必先知用笔，用笔最好先写字。
写字必先明提按，提按顿挫写自然。

　　书画同源，源在笔墨。汉字始于象形，图画起于线条。书画互生，我中有你，你中有我。所以画画必须熟悉笔墨性能与方法技巧，可以一举两得。其提按顿挫，用之造形，增加生动活泼，画中枯湿浓淡，回到书法，也能添其精神。互益互补，得天之厚。

　　笔墨手札之卅三。戊子撰，庚子雩风鱼公盛甫之。

絵は描くには必ず先に執筆を知らねばならず、執筆にはまず文字を書くのがよい。
文字を書くにはまず筆を持ち上げて書き、後に筆を押して強く書け、止まること、反転することができれば（提押頓挫）自然に書くことができる。

　　書と画の源は同じく筆墨にある。漢字は象形から始まり、絵は線から始まる。書画は互いを生み出し、互いの中に存在する。そのため、画を描くには筆墨の性能と技巧をよく知らなければならない。一挙両得である。その「提押頓挫」により形を作り、生き生きとした活発さを増すのである。絵の中の枯湿濃淡は、書法においても精神を加えることができる。互いに補いあうわけで、とりわけ恵まれている。

　　筆墨自書の三十三。戊子撰、庚子雩風魚公盛莊之。

用心读帖，善于积累。
提高眼界，心手相应。

　　冯武[①]在《书法正传》中说："既知用笔之诀，尤须博观古帖，于结构布置，行间疏密，照应起伏，正变巧拙，无不默识于心，务使下笔之际，无一点一画，不自法帖中来，然后能成家数。"专一家而博百家。并非通临，读帖或是方法。取百家而成自家。如何善取，看其造化。自法帖中来，并非照搬，而须消化，才成自家。笔笔有古人，字字属自己是也。

　　笔墨手札之卅四。庚子五阳月鱼公盛欣夫并记。

　　①冯武（生卒年不详），字窦伯，江苏常熟人。明末清初藏书家、刻书家、书法家。

真剣に手本を読み、蓄積に長ける。
視野を高めて、心と手が互いに引き立て合う。

　　馮武は『書法正伝』の中で、「既知用筆之訣、尤須博觀古帖、於結構布置行間疏密、照應起伏、正變巧拙、無不默識於心、務使下筆之際、無一點一畫、不自法帖中來、然後能成家數。」（執筆の方法を知らば、より多くの古帖を見て、その構造、配置を見て、行間の疏密を且起伏の変化、巧と拙の違いを心に黙って記すべきであり、自ら書く際、絵は法帖に基づいて表現され、発露し、次第に己の方法になる）と言っている。一家について専問的に学ぶ一方、百家をひろく学ぶ。これは全て臨摹するのではなく、法帖を読むのも方法である。百家をとり自家を成す。どのようにとるのがよいかその造化を見るのである。法帖から来るものは、そのまま引用するのではない。消化してこそ、己のものとなる。筆画には昔の人が見え、文字は己のものとなる。

　　筆墨自書の三十四。庚子五陽月魚公盛欣夫記す。

心烦不动笔，气躁不弄墨。
身累先休整，气平心手和。

　　书画作品，精神产物。心境不畅，怎有佳构。故有心事，切勿弄墨。好心情，方出好作品。身体累，不动笔。如若完成任务，那叫应酬作品。这就难有艺术之质，更难说其文化内涵。艺术不应等同于商品属性。如若批量生产，就无精神内核。
　　笔墨手札之卅五。戊子撰，庚子辰月鱼公并记。

いらいらする時には執筆せず、気持ちがそぞ
ろの時に墨を使わず。
体が疲れたら先に休み、気持ちが穏やかであ
るこそ心と手が一緒になる。

　　書画作品は心の産物である。気分がよくないときにはいい構想が生まれるはずがない。そのため、心配事があるときには、墨を使ってはならない。よい心持ちであって初めてよい作品ができる。任務を成し遂げるために創作したものを生産物と言う。これには芸術的な質はあまり望めない。文化的な内包はさらに言うまでもない。芸術は商品と同じではないのである。量産すれば、精神的な核がなくなる。
　　筆墨自書の三十五。戊子撰、庚子辰月魚公記す。

动笔连带精气神，凝神运气写心情。
笔墨天天随心走，摹古读史看风景。

　　笔墨出于心灵，心灵不能空虚。临古、读书为主要源泉，走走看看不能省俭。大世界、大自然，与胸襟格局有关连。如不走走，或无李白，或无"二王"，或无徐渭、石涛一大串。文化精粹，就古贤。自然精华，出于自然。
　　笔墨手札之卅六。戊子夏撰，庚子笋月鱼公盛欣夫于甬上盛庄。

執筆には気持ちを入れ、気を集中させて心情を書く。
筆墨を日々心に置きながら歩き、模古読史し風景を見る。

　　筆墨は心から出てくるものであるため、心は空虚であってはならない。模写、読書を主な源とし、歩き、見ることはおろそかにできない。広い世界、大自然は心のありかたと関係がある。出歩くこと、旅をしなければ、李白はおらず、あるいは「二王」（王羲之と王献之の親子）はおらず、あるいは徐渭、石涛等はいない。文化の粋は古賢にあり、自然のすばらしさは、自然から生じるのである。
　　筆墨自書の三十六。戊子夏撰、庚子簡月魚公盛欣夫が寧波の盛莊で。

墨法

墨分五色靠水分，焦重浓淡有分称。
功夫学养在平时，恰到好处是精神。

　　董其昌[①]评苏东坡[②]："此《赤壁赋》庶几所谓透纸背者，乃全用正锋，是坡公之兰亭也，每波画尽处，隐隐有聚墨痕，如黍米珠，恨非石刻所能传耳。"（《画禅室随笔》）这说明与用笔有关。用锋正侧，运笔速度与浓淡关系皆有因素影响。画之深浅枯湿浓淡与书相比简单些，近浓远淡，主重次轻，乃为常识。难在一笔之内，墨分几色。就须分次舔墨，水墨分蘸。或先水后墨，或先墨后水。速度与墨量有关系，于笔、于纸皆有影响。善于摸索，自找契机。

　　笔墨手札之卅七。戊子撰，庚子槐月鱼公盛欣夫并记。

　　[①]董其昌（1555—1636），字玄宰，号思白、香光居士，华亭（今上海松江）人。明书画家。

　　[②]苏东坡（1037—1101），字子瞻，号东坡居士，眉州眉山（今属四川）人。北宋文学家、书画家。

墨の五色分けは水分により、焦重濃淡の分称あり。
技量は日ごろから学び、ほどよいあんばいの時に精神が見える。

　　董其昌は蘇東坡を評し、「此『赤壁賦』庶幾所謂欲透紙背者、乃全用正鋒、是坡公之蘭亭也、每波畫盡處、隱隱有聚墨痕、如黍米珠、恨非石刻所能傳耳。」（この『赤壁賦』の字は力がほぼ紙の裏に通じていると言ってもよく、彼は全て中鋒を使っている。これは東坡の『蘭亭序』のような傑作だ。筆を収めるところにはいずれも墨を集めた形跡がわずかに見える。きび真珠のように、残念なことに、これは彫刻石だ。紙絹に係れた原作はどんなにすべらしいものであったことか）（『画禅室随筆』）と言っている。これは東坡の書が筆の用い方と関係があることを説明している。筆鋒の正側を使った場合、スピードと濃淡関係にはいずれも影響の要素がある。絵の墨の用い方は書道より簡単で、近くが濃い、遠くが淡い、主が重い、次が軽いと運用するのが常識である。難しいのは墨を一筆で何色にも分けることである。墨を何回かに分けて添加し、水と墨をそれぞれつける。先に水、後で墨、あるいは先に墨で後で水をつける。スピードは墨の量と関係がある。筆にも、紙にも影響がある。模索をして、自ら契機を探す。

　　筆墨自書の三十七。戊子撰、庚子槐月魚公盛欣夫記す。

水墨相济，笔墨相融。
色墨相辅，纸墨相彰。

　　赵孟頫[1]称："古人作字，多不用浓墨，太浓则失笔意。"
此说颇有道理。若要层次，墨分五色。必是淡墨方可。浓墨蘸水，
或先水后墨，各有效果。软硬毫又不同其性，水墨比率又与速
度相关。用到好处，常出奇效。
　　笔墨手札之三十八。戊子撰，庚子阳月鱼公盛欣夫并记。
　　[1]赵孟頫（1254—1322），字子昂，号松雪道人，湖州（今属浙江）
人。元书画家。

水と墨が調和し、筆と墨が互いに融合する。
色と墨が互いに補完し、紙と墨が両々相まつ。

　　趙孟頫は「古人作字、多不用濃墨、太濃則失筆意」（昔の
人は字を書くとき、墨を濃くしなかった。もし墨が濃すぎる
と渋くて滑らかに書けず、筆意を失うからである）と述べて
いる。この話はなかなか筋が通っている。層を求めるなら墨
を五色に分ければいいのである。必ず薄墨でなければならな
い。濃い墨は水をつけて、あるいは先に水、後で墨をつけるが、
それぞれ効果がある。毛質の軟硬によっても異なり、水墨の
比率はまた速度とも関係がある。うまく使うと、殊にすばら
しい効果がしばしば現れる。
　　筆墨自書の三十八。戊子撰、庚子陽月魚公盛欣夫記す。

黑处要透光，密处要通气。
知白似有物，守黑藏玄机。

　　佛教中色即是空，道教可无中生有。那是一道哲学命题，需要辩证思考。中国书画亦如是。知白守黑，计白当黑，知己知彼。荷叶下无一笔着墨，却看时满满一池春水，非但是水，还是春水，因小荷才露尖尖角。若是枯荷，那必是秋水。这因是中国书画，中国文化，这水墨黑白间处处蕴涵着哲学理念。

　　鱼公笔墨手札之卅九。戊子撰，庚子纯阳崇德盛家木桥鱼公盛欣夫于鱼公书院。

黒い所には光を通し、密な所には気を通す。
白を知り、物があるがごとし、黒を守り、玄妙なる道理を守る。

　　仏教では色はすなわち空であり、道教では無から有が生み出される。それは哲学の命題であり、弁証法的思考が必要である。中国の書画もこれと同じである。白を知り黒を守り、白を黒とし、彼を知り己を知る。蓮の葉の下には一筆の墨の迹もないのに、池いっぱいに春の水が満ち満ちている。しかも、水蓮の葉の尖った先が少し出ているだけで、それは単なる水ではなく、春の水なのだ。もし枯れた蓮なら、それはきっと秋の水だ。これが中国の書画、中国の文化で、この水墨の白と黒の間には至るところに哲学の理念が含まれている。

　　筆墨自書の三十九。戊子撰、庚子純陽崇徳盛家木橋魚公盛欣夫が魚公書院で。

计白当黑反着瞧，无画须作有画看。
密不容针墨无多，疏可走马笔非少。

　　从侧面观察事物，或能更接近真相。从字画的留白处去看布局，或能明白其合理性。计白当黑，换位思考。于书画用墨，是最佳尺度，哲学境界耳。
　　笔墨手札之四十。戊子撰，庚子麦月鱼公并记。

白を計り黒とあたり、白を黒として見、絵がなくても絵があるものとして見る。
針も入らないほど密なのは墨が多いためではなく、馬が通れるほどまばらなのは筆画数が少ないためではない。

　　側面からものを観察すれば、更に真実に近づくことができるかもしれない。字画の余白からレイアウトを見れば、その合理性が分かるかもしれない。白を黒とし、位置を変えて考える。書画に墨を用いるその最良の尺度は、哲学の領域に属す。
　　筆墨自書の四十。戊子撰、庚子麦月魚公記す。

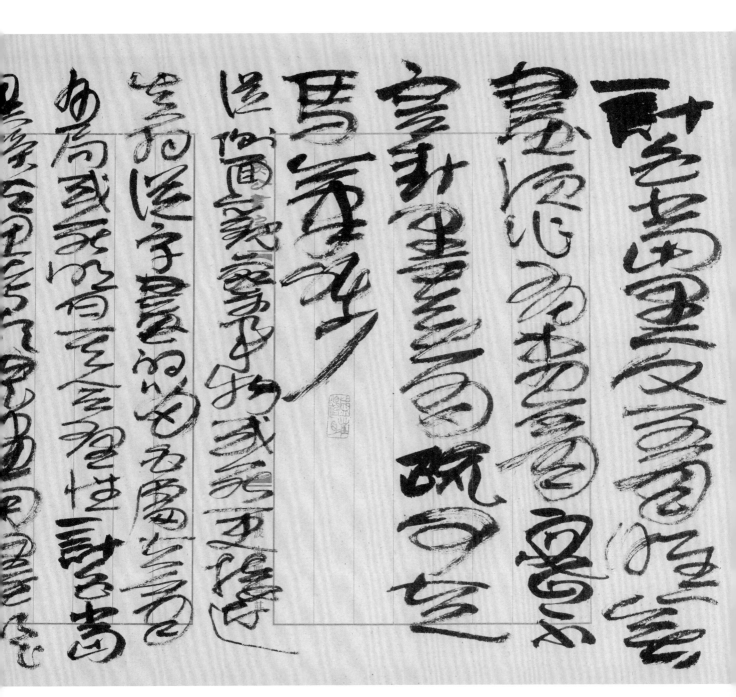

墨重见浑厚，
淡雅生逸气。

清人王原祁①在《西窗漫笔》中说："笔肥墨浓者谓之浑厚，笔瘦墨淡者谓之高逸。"肥瘦轻重，各有其美。重在适当。过或少，得其反。俗话讲"千钿难买正好之"。然凡书家、画人所追求的，就是"正好之"。有了正好，才谈格调、格局、古气、自然。

笔墨手札之四十一。庚子维夏梦斋盛欣夫于甬上。

①王原祁（1642—1715），字茂京，号麓台、石师道人，太仓（今属江苏）人。王时敏孙。清初画家。

重墨で雄渾が見え、
薄墨で飄逸が生ず。

清人の王原祁は『西窓漫筆』の中で、「筆肥墨濃者謂之渾厚、筆瘦墨浅者謂之高逸。」（筆が墨を多く付けるは重厚、墨が少なければ文字は高雅に）と述べている。肥瘦軽重それぞれに美しさがあるが、大切なのは適当であることである。過多と不足は美しくはない。「千鈿難買正好之」（いくら出してもほど良さはなかなか手に入らない）ということわざがある。しかし凡そ書家、画家が追い求めるのはその「ほど良さ」なのである。ほど良さが得られてはじめて、格調、構造、古さ、自然さを語ることができる。

筆墨自書の四十一。庚子維夏夢斎盛欣夫が寧波で。

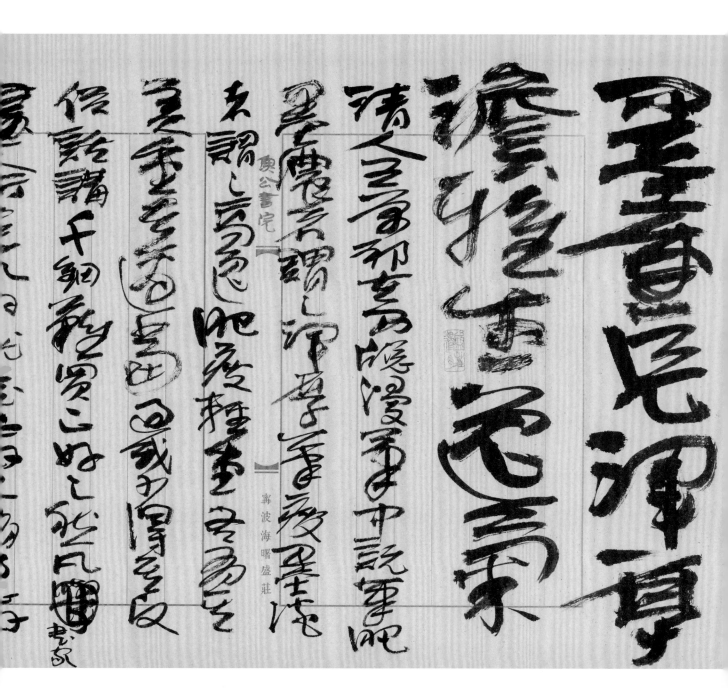

笔墨格调，重在文雅。
高古静穆，不彰不露。
内涵稳重，自然天成。

　　方向既明，目标可定；取法勿杂，灵动精巧；轻涩淡雅，
或可厚重。唐人张彦远[1]说："多骨微肉者谓之筋书，多肉微
骨者谓之墨猪。"（《法书要录》）何取何舍，渐趋明了。
可以拒绝弯路，起码少些无效劳动。
　　笔墨手札之四十二。庚子花残月鱼公盛欣夫于明州领秀
熙城。
　　[1]张彦远（815—907），字爱宾，蒲州狞氏（今山西临狞）人。
唐画家。

筆墨の格調、文雅を重んじる。
高古静粛、奥深さを持つ。
内包は穏重、自然になりゆく。

　　方向が明らかであれば、目標を定めることができる。法
を取るのに繁雑ではならず、変化に富み、精巧であるべき
である。あっさりしていても重々しくしてもいい。唐人の
張彦遠は「多骨微肉者謂之筋書、多肉微骨者謂之墨猪」（骨
が多く、肉が少ないのを「筋書」といい、肉が多く、骨が
少ないのを「墨猪」という）（『法書要録』）と言っている。
何を取って何を捨てるかは、次第に明らかになるものであ
る。回り道を拒み、少なくとも無益な働きはしなくて済む
であろう。
　　筆墨自書の四十二。庚子花残月鱼公盛欣夫が明州領秀熙
城盛庄で。

认真临古，灵活取舍。
辛勤练功，巧妙玩墨。

　　练就笔墨，既要苦练，又要巧劲。苦练在手臂，是实力。巧劲在头脑，是心志。唐人张怀瓘[1]说："且一食之美，惟饱其日，倘一观而悟，则润于终身。"（《六体书论》）笔墨之道，先以手为主，后以脑为帅。两者兼之，方得书道。何谓玩墨，放松是也。

　　笔墨手札之四十三。庚子夏首鱼公盛欣夫于四明广德湖上。

　　①张怀瓘（生卒年不详），扬州海陵（今江苏泰州）人。唐书法家。

真剣に古きを臨書し、柔軟に取捨する。
勤勉に修練し、巧妙に墨をあそぶ。

　筆墨の道は、ひたすら修練するだけでなく、巧みさ、要領も必要だ。腕の修練で磨くのは実力である。巧みさは頭の中にあり、心志でもある。唐の張懐瓘は、「且一食之美、惟飽其日、倘一觀而悟、則潤於終身」（しかも一回の食事で満腹になっても、おなかがすかないのは一日だけだが、その方法を身につければ一生の受益が可能となる）（『六体書論』）と言っている。筆墨の道は、まず手を主とし、後は脳を帥として、両方を兼ね備えて初めて書の道を得ることができる。墨を遊ぶとは、リラックスすることである。

　筆墨自書の四十三。庚子夏首鱼公盛欣夫が四明広徳湖で。

墨由笔生，线因墨象。
画法墨法，主在笔法。

　　纸上耕耘，关键在人。清代包世臣[1]在《艺舟双楫》中说："然而画法字法，本于笔，成于墨，则墨法尤书艺一大关键矣。笔实则墨沉，笔飘则墨浮。"说到底，还是笔。功夫在笔，心力在人。

　　笔墨手札之四十四。庚子小满甫之盛欣夫于宁波四明山下。

　　①包世臣（1775—1855），字慎伯，安吴（今安徽泾县）人。清书法家。

墨は筆より生まれ、線は墨で形作られる。
画法と墨法は、主に筆法にある。

　　紙の上でのポイントは人である。清代の包世臣は『芸舟双楫』中で、「然而畫法字法、本於筆、成於墨、則墨法尤工書藝一大關鍵矣。筆實則墨沈、筆飄則墨浮。」（書画の技法は、主に筆を使うことにあり、効果は墨に現れる。つまり、墨法は書法のキーポイントである。筆がしっかりしていると墨が着実なものとなり、浮くと軽々しいものとなる。）と言っている。やはり筆は大切である。技量は筆にあり、心力は人にある。

　　筆墨自書の四十四。庚子小満甫之盛欣夫が寧波四明山下で。

笔墨境界，
在乎神骨。

清梁巘[1]在《学书论》中说："学古人书，须得其神骨、魄力、气格、命脉，勿徒其貌似而不深求也。"若无神骨，便无境界。如何达到神骨之境界，就在速度、浓淡、轻重之间。实乃在学、在练、在思、在悟。概言之，在功夫矣。

笔墨手札之四十五。庚子朱月鱼公盛欣夫于甬上盛庄。

[1]梁巘(1710—1788年后)，字闻山，号松斋，安徽亳州人。清书法家。

筆墨の境地は
神骨で決まる。

清の梁巘は『学書論』で、「学古人书、须得其神骨、魄力、气格、命脉、勿徒其貌似而不深求也。」（古人の書を学ぶに、肝心な点は神骨であり、表象だけ求めてはいけない。その法度、勢い、生命力はすべて筆墨の内包にあって、この内包は一定の深さにならなければ触れられない。）と言った。神骨がなければ境地はない。では、どうすれば神骨の境地に到達できるのだろうか。そのためには、スピード、濃淡、軽重が大切である。学び、習い、考え、悟るのである。概して言えば、工夫である。

筆墨自書の四十五。庚子朱月魚公盛欣夫が寧波盛庄で。

纸墨渗洇，水墨相彰。
笔墨之间，寻找自然。

用水巧时，层次气韵，有若自然。用水滥时，墨猪无栏，收拾也难。看看古人怎么说："用水墨之法，水散而墨在，迹浮而棱敛，有若自然。"（卢携《临池诀》）这就需要功夫，用墨之实践，懂纸之性能，用水之适度，运笔之速度等等的有机协调。凡事合理，如出于自然。

笔墨手札之四十六。己亥撰，庚子农月鱼公盛欣夫于甬上香雪路盛庄。

紙墨がにじみ、水墨が互いに融合。
筆墨の間に、自然を探す。

水を上手く使えば、段差、雰囲気が自然になる。水が多過ぎると柵がない墨猪のようになり、修正も難しくなる。昔の人は、「用水之法、水散而墨在、跡浮而棱敛、有若自然。」（水の用い方は重要で、水が外に滲んで墨が安定し、筆跡が浮動して辺角が現れなければ、自然天成の効果がある）（盧携『臨池訣』）と言っている。このためには、墨の実践、紙の性能、水の適度さ、運筆の速さなどの有機的な調和が必要だ。何事も自然からいずるように合理的でなければならない。

筆墨自書の四十六。己亥撰、庚子農月魚公盛欣夫が寧波香雪路盛庄で。

枯湿浓淡，出神入化。
古谓血法，惟水惟笔。

　　画画写字，若轻若重。或出层次，惟在用水，方出效果。元代陈绎曾《翰林要诀》在"血法"一则中称："字生于墨，墨生于水，水者，字之血也。"血脉乃命脉，用水是关键。墨与水，勿调匀。分着蘸，匀速写。书界林散之、画界张大千都是用水高手，或可借鉴。

　　笔墨手札之四十七。己亥撰，庚子乾月甫之盛欣夫于广德湖上盛庄。

枯湿濃淡、入神の域。
昔は血法と言い、ただ水と筆のみ。

　　絵を描き、字を書く際には、軽くもあり重くもあり、水だけで効果が出る。元の時代の陳繹曽の『翰林要訣』は、「血法」について、「字生於墨、墨生於水、水者、字之血也」（文字の筆画は、墨に生まれ、墨は水に生まれるもので、水は字の血液である）と称している。血脈は命脈で、用水のポイントは、墨と水はむらなく調合してはならず、分けてつけて、等速で書く。書法界の林散之、絵画界の張大千はいずれも水の用い方の達人であり、あるいは参考になれるかもしれない。

　　筆墨自書の四十七。己亥撰、庚子乾月甫之盛欣夫が広徳湖盛庄で。

線 条

内涵是线条之本质，
流畅乃线条之精神。

北宋郭若虚在《图画见闻志》中称："王献之能为一笔书，陆探微①能为一笔画。"这是在其一定形态前提下，以线来诠释其精神的典范；这也是中国书画的精神所在。其线条，自然充当着主角。换言之，无其形态，也无线条之价值。也就是说，线条并非独立体，是与字体、物体共同担当其文化使命。所以在主体中必须注入相关的文化内涵，加之累积的笔墨精神，这线条才有生命感。

笔墨手札之四十八。己亥撰，庚子畏月梦斋盛欣夫并记。

①陆探微（？—约485），吴（治今江苏苏州）人。南朝宋画家。

内涵は線の本質であり、
流暢は線の精神である。

北宋の郭若虚は『図画見聞志』の中で、「王献之能為一筆書、陸探微能為一筆画。」（王献之は一筆書を続けて書くことができ、陸探微は一筆画を描くことができる）としている。これはその一定の形態を前提として、線でその精神を解釈する典型的なモデルである。これは中国書画の精神的ありかである。その線は当然、主役になる。言いかえれば、その形態がなければ、線の価値もない。言いかえれば、線は独立体ではなく、書体や物体とともにその文化的使命を担っているのである。そのため、主体の中には必ず関連している文化的内包を注ぎ込まなければならず、その上に累積した筆墨の精神があってはじめて、この線は生命力を持つ。

筆墨自書の四十八。己亥撰、庚子畏月夢斎盛欣夫記す。

枯而徐不燥，湿而疾不滥。
浓而迟不滞，淡而涩不薄。

　　枯湿浓淡与徐疾迟涩，尽在把握。恰到好处，是其功力。每题都在解决矛盾，比如淡与涩，颇难把握，淡或水多，涩笔易滥。应水穷而淡，涩方可行。一切矛盾或在经历后才有经验，贵在思考，功在自修。

　　笔墨手札之四十九。丁酉撰，庚子云月盛欣夫于浙东四明。

枯れに緩み、急ぐはならず、湿みに疾さ、
溢れにならぬ。
濃いに遅れ、止まりはならず、淡さに渋さ、
薄みにならぬ。

　　潤渇濃淡とスピードはうまく把握できれば技・力となる。どのテーマも皆矛盾を解決してみる。例えば、淡と渋は非常に把握しにくく、淡（薄い）或いは水が多い場合は筆が滞り溢れやすくなる。水が少なくて淡い場合は、渋くていける。すべての矛盾は体験してこそ経験になる。大切なのは思考することであり、技術は自ら修練するしかない。

　　筆墨自書の四十九。丁酉撰、庚子雲月盛欣夫が浙東四明で。

浓淡生层次，提按生灵动。
速度生气势，虚实生意境。
轻重生变化，顿挫生内涵。

　　宣纸、湖笔、徽墨、端砚，加文化、修养、磨砺功力，千年的智慧积淀，一脉相承的水墨艺术。此乃吾辈之幸运，也是国人之骄傲。剩下的只要我们用用脑，动动手，以轻重浓淡交织出艺术层次变化，用提按顿挫描绘出内含时代特色的壮丽图卷。有如接力，艺无止境。

　　笔墨手札之五十。戊子撰，庚子蒲月鱼公盛欣夫并记。

濃淡で深さを生み、提按で活気を生む。
速度で気勢を生み、虚実で境地を生む。
軽重で変化を生み、頓挫で内包を生む。

　　宣紙、湖筆、徽墨、端硯に文化、教養、練磨を加え、千年の知恵を沈殿させ、脈々と伝承されてきた水墨芸術。これはわが世代の幸運であり、国人の誇りでもある。残るのは、我々が頭を使い、手を動かすことだけである。軽重濃淡で芸術的な段階、変化を織り成し、提按・頓挫で時代の特色を内包する壮麗な絵巻を描き出すのだ。リレーのように芸はとどまることがない。

　　筆墨自書の五十。戊子撰、庚子蒲月魚公盛欣夫記す。

担夫争道有避让，轻重缓急在顺畅。
千家笔墨各自传，万变不离道中央。

　　据传公主之轿与担夫争道，或是后人附会。应为担夫与担夫"争"（让）道而过。这里之争，实非真争。过去乡间路窄，两副担迎面相遇，两担宽于路面。然担夫自有办法，两人各自迎背斜向，待到背近靠背时，同心顺势慢转，就转到了各自去的方向。不碰不撞，无碍而过，南方挑担人都懂。书写之法同理，两线并而不黏，有如担夫争道，可谓传神之谕耳。

　　笔墨手札之五十一。戊子撰，庚子兰月盛欣夫于甬上。

担ぎ屋が出会えば譲り合って、軽重緩急は順調に。
それぞれに伝承される千家の筆墨も、千々変化は中心を外れない。

　　姫の輿が担ぎ屋と道を争った話が伝えられているが、後代の人がこじつけたのかもしれない。実は担ぎ手と担ぎ手が道を「争」（譲）ったけれど渡れたということである。ここでの争いは、本当の争いではない。昔は田舎は道が狭く、2人の担ぎ屋では道幅をはみ出してしまう。しかし、担ぎ屋には方法があった。二人は背中合わせになるように斜めに進み、背と背が近くなったところで同心に沿ってゆっくりと回転して、それぞれが行きたい方向に進むことができたのである。南方の担ぎ屋は皆これを知っていた。書写の方法もこれと同じ理屈で、二つの線が並ぶけれどくっつくことなく、担ぎ屋が道を争ったときのようにするのである。神の教えとも言えるだろう。

　　筆墨自書の五十一。戊子撰、庚子蘭月盛欣夫寧波で。

绞捻万毫，皴擦点面。
凝练笔墨，聚集神逸。

　　提高线条质量，重在用笔、用锋。快慢轻重与干湿浓淡，皆有直接关联。浓则迟，淡则速。干则绞，湿则提。追求自然之美，关键在应变，功夫在熟练，还须大胆、细心、自信和果断。美女化妆的最高境界，是化了一个时辰妆，看若未曾化妆。书画自然，恶于娇态。

　　笔墨手札之五十二。戊子撰，庚子忙月鱼公盛欣夫并记于甬上盛庄。

毛を絞摺り、皴擦点面。
筆墨を練って、神逸を集める。

　線の質を高めるうえでは、筆の使い方、筆先の使い方が重要である。快緩軽重と潤渇濃淡にはいずれも直接的な関連がある。濃ければ遅く、薄ければ早くなり、渇なら絞り、潤なら引き上げる。自然の美を求める。肝心なのは臨機応変で、技量は熟練が肝心である。更に大胆さと細心さ、自信と決断が必要である。美人の化粧の最高の境地は、二時間かけて化粧しても、化粧したようには見えないことである。書画は自然が大切で、嬌態はよくない。

　筆墨自書の五十二。戊子撰、庚子忙月魚公盛欣夫寧波盛荘で記す。

心田无杂，身肌松弛。
思于画前，意在笔后。
如同玩物，乐在纸笔。
轻重干湿，应变自如。
迟拙内涵，线中有物。
不求形似，但求神逸。

先是功到，再是放松，重在自然。有了功夫，才能放松。设定方向，然后就是释怀，忘记一切，不计后果，或是失败，或是成功。艺术家不怕失败，不计功利，方有佳构。

笔墨手札之五十三。戊子撰，庚子午月盛欣夫并记。

心に雑念なければ、筋肉は緩む。
描く前に考え、意は書く後。
おもちゃと同様に、紙筆を楽しむ。
軽重潤渇、応変自在。
拙いように、線に内包あり。
形の似るを求めず、ただ神逸を求む。

技術を身に着けた後、リラックスして、自然であることを大切にする。技術があれば、おのずとリラックスすることができ、方向を設定することができる。そこから、心を解き放ち、すべてを忘れる。失敗も成功も関係はない。芸術家は失敗を恐れず、功利にこだわらないことにより、優れた作品を創り出すのである。

筆墨自書の五十三。戊子撰、庚子午月盛欣夫記す。

宁慢勿快，宁断勿连。
宁拙勿巧，宁生勿熟。
宁粗勿纤，宁厚勿薄。
宁润勿燥，宁淡勿艳。
宁涩勿滑，宁简勿杂。

　　"哲学"之词，虽是舶来品，但在两千多年前，我国哲学已很成熟，如易学。诸子百家，皆为先哲。尤为老、庄，可谓哲圣。故哲学充满于国学。书画从笔墨到黑白，从笔法到墨法，从小章法到大布局，无不充满哲理。所以每一点滴，每笔每画，皆须辩证地看，换位去想，倒顺皆可，都有万花筒般的变数。艺术，就可在这变数中滋生。

　　笔墨手札之五十四。戊子撰，庚子皋月盛欣夫并记于鱼公书院。

速いよりゆっくり、連より断。
巧より拙、熟より生。
細より太、薄より厚。
渇より潤、艶より淡。
滑より渋、雑より簡。

　　「哲学」という単語は舶来品だが、二千年以上前に、我が国の哲学はすでに成熟していた。例としては易学がある。諸子百家は先哲である。特に老子、荘子は哲聖と言うことができるだろう。そのため、哲学は国学に満ちている。書画は、筆墨から白黒まで、筆法から墨法まで、小章法から大布石まで、すべてに哲理が満ちている。だから、絵を、一筆ずつ、一枚ずつすべて弁証法的に見て、位置を変えて考える必要がある。逆さにしても、普通にしてもいずれもよく、すべてに万華鏡のような変数がある。芸術はこの変数の中で育まれる。

　　筆墨自書の五十四。戊子撰、庚子皋月盛欣夫が魚公書院で記す。

寧波海曙盛莊

功宜慢，慢生静。
静能拙，拙出巧。

　　前面说过，中国书画充满哲理。在太极拳的慢动作中，很难看出她的"狠"。这就是文化，就是内涵。中国书画也一样，看似漫不经心，其实这慢吞吞的线条中内含着张力，在其朴实的点画中蕴藏着动静，在那笨拙的姿态中蕴涵着智慧。

　　笔墨手札之五十五。戊子撰，庚子榴月崇德西门外盛家木桥河西盛欣夫。

緩みが静を生じ、良い。
静から拙、拙から巧み。

　　前に述べたように、中国書画は哲理に満ちている。太極拳の緩慢な動作には、「力強さ」は見えない。これは文化であり、内包である。中国の書画も同じで、見たところ全く無頓着のようであるが、実はこのゆったりとした線に張力が内包されているのだ。飾り気のない点画に動と静が内蔵され、その不器用な姿に知恵が宿っている。

　　筆墨自書の五十五。戊子撰、庚子榴月崇德西門外盛家木橋河西盛欣夫。

偏侧之锋，慢能治薄。
方折之线，少露锋芒。

"壁坼"之法，其线颇有自然之美。何谓"壁坼"？
旧时土墙坼裂之痕是也。南宋姜夔在《续书谱》中称：
"用笔如折钗股，如屋漏痕，如锥画沙，如壁坼……
壁坼者，欲其无布置之巧。"但壁坼之线颇难把握。
在侧撇、折笔中稍带涩意，或调锋减速会有奇效。慎
用偏侧、壁坼去出锋，以利减少断柴、折箦之俗病。

笔墨手札之五十六。庚子鹁月崇德南津乡鱼公盛
欣夫。

偏側の鋒は、ゆっくりで薄いことを直す。
折れ曲がった線は、鋒先を出さない。

「壁坼」の法には、その線に自然の美しさが溢れ
ている。「壁坼」とはなんなのだろうか。実は、昔
の土壁がひび割れた跡のことである。南宋の姜夔は
『続書譜』の中で、「用筆如折釵股、如屋漏痕、如
錐畫沙、如壁坼……壁坼者、欲其無布置之巧。」（筆
画の線の曲折、円転は、壁から漏れてきた水の跡の
ように、砂の中に錐で描いた線のように、なめらか
で自然で、深いところがあり、自然に線が貫かれて
いる）と言っている。しかし、壁が割れる線をつか
むのは非常にむずかしいことである。側払い、折り
の中にやや渋みを持たせ、減速させると特別の効果
が出て来る。「偏側」や「壁坼」を慎重に用いて鋒
を出すことで、よくある弊害を減らすことができる。

筆墨自書の五十六。庚子鹁月崇徳南津郷魚公盛欣
夫。

寧波海曙盛莊

灵动与朴实，亦有调和点。
飘逸与厚重，也有共通处。

古人就有绵里藏针之说。苏轼自论："余书如绵裹铁。"明人解缙评："东坡书丰腴悦泽，绵里藏针。"所谓绵里藏针，就是软中有硬，将软硬的矛盾转化为美，转化为内涵，却是中华笔墨所追求的内在美。灵动减速或是朴实内涵，飘逸加涩或能绵里藏针。条件各异，结果亦难尽然，道理由实践检验。

笔墨手札五十七。己亥撰，庚子皇月语溪南津鱼公盛欣夫。

靈動と質朴には、調和する点もあり、飄逸と重厚にも、共通点がある。

古人は既に真綿に針を包むという言い方があり、蘇軾は「余書如綿裹鉄（私が書く字は、外見は柔らかいが芯が強い）」と言った。明の解縉は、「東坡豊腴悦澤、綿里藏針。」（東坡氏の字はふくよかで潤いがあるが、骨質感が内在している）と言っている。いわゆる綿の中に針を隠すとは、柔らかさの中に硬さがあるということで、柔らかさと硬さの矛盾を美に転化し、内包に転化するのである。中華の筆墨が求める内在的な美である。靈動減速あるいは質素な内包で、飄々として渋ければ、あるいは綿に針を隠すことができる。条件はそれぞれ違い、結果も様々で、道理は実践によって検証される。

筆墨自書の五十七。己亥撰、庚子皇月語渓南津魚公盛欣夫。

行草之书，写意之画。
可通心脉，流露情志。

大凡行草书、写意画，学时必须意在笔先，用时却应意在笔后。否则，心气不能畅达。元代陈绎曾在《翰林要诀》中说："喜即气和而字舒，怒则气粗而字险，哀即气郁而字敛，乐则气平而字丽。情有重轻，则字之敛舒、险丽亦有深浅，变化无穷。"可见书家状态情志，必然系连笔端。故必先做好功课，注重平时积累，用时就无须斤斤计较了。

笔墨手札之五十八。己亥撰，庚子橘月语溪鸽子浜盛欣夫。

行草の書、写意の画。
心脈を通じ、情志を表わす。

凡そ草書を書き、写意画を描くなら、学ぶ時には意を筆の先にし、用いる時には意を筆の後にしなければならない。さもなければ、心気がのびのびとしたものにはならない。元の時代の陳繹はかつて、『翰林要訣』の中で、「喜即気和而字舒、怒則気粗而字険、哀即気郁而字斂、楽則気平而字麗。情有重軽、則字之斂舒、険麗亦有深浅、変化無窮。」（喜なら、潤いがあって合理的な筆画で、心地よく見た目よくなる。怒なら、太く、狂く、険しく、気がスムースに通らない。哀なら、気持ちが憂鬱で字が縛られる。楽なら、筆画が平穏で美しい。感情は軽いときも重ときもあるが、それによって文字も変化する。険しさもあり、美しさもあり、変化は無限だ。）と言っている。書家の状態や情志は、必ず筆端につながっていることがわかる。だから、まずはしっかりと学び、習い、日常の蓄積に重きをおく。そうすれば使う時には細かいことにこだわる必要はない。

筆墨自書の五十八。己亥撰、庚子橘月語渓鳩浜盛欣夫。

甯波海曙盛莊

线条有境界，
气韵是关键。

　　构架书画，实在线条。作品之生命，气韵之生动，依赖线条。线条气韵，先在其势。势中灵动、变化，内蕴在人，人以内外功夫，激越豪情抒之以笔端是也。刘熙载在《艺概》中也说过："高韵深情，坚质浩气，缺不可以为书。"故养足浩气，熟练功夫，方可倾情而为之。

　　笔墨手札五十九。己亥撰，庚子午月语溪盛家木桥鱼公盛欣夫。

線には境地があり、
気韻が肝心である。

　書画の構造は線である。作品の生命、生き生きとした気韻は線に依存する。線の気韻は、まずその勢いにある。勢いの中で、霊動、変化、内包は人による。人は内外の技量で、激しさや豪快さを筆端で表現する。劉熙載も『芸概』の中で、「高韻深情、堅質浩気、欠不可以為書（格調が高く、感情が強く、気概があってこそ、作品を書き、創作することができる）」と言っている。つまり、十分に浩気を養い、技量に熟練して初めて、思う存分発揮することができるのである。

　筆墨自書の五十九。己亥撰、庚子午月語渓盛家木橋魚公盛欣夫。

气韵在形势，
一贯柳穿鱼。

　　气势若虹，必先通畅。笔断意连，一以贯之，是势。古人有谓"柳穿鱼"。儿时常在河浜溇沟抲到几条小鱼，顺手折一柳条串起，形若一行字，小鱼各自左右横斜展出，却重心挂在一条线上，任其舒展跳动，始终一以贯之。虽然有点残酷，比喻却很生动。书者或可恍然，势在其中矣。

　　笔墨手札之六十。庚子星月崇德上墅乡鱼公盛欣夫。

気韻は情勢にあり、
柳で魚を穿つ。

　　気勢が虹のようであるためには、まず流暢でなければならない。筆画を切っても意図をつなげ、これを一貫することを勢という。昔の人は「柳穿魚」（柳の枝で子魚を穿つ）と言っている。子どものころは川原で小さな魚をつかまえ、柳の枝を折って魚を串刺しにしたものだ。形は一行の文字のようだ。小魚はそれぞれ左右に横向きに並ぶが、重心は中心線にかかっている。残酷だが、比喩は生き生きしている。書法家にはすぐに分かるだろう。その中に勢がある。

　　筆墨自書の六十。庚子星月崇徳上墅郷魚公盛欣夫。

一波三折，并非波折。
是在内涵，还在心力。

　　古人指一波三折，如捺笔，先落笔回折，再顿挫引
笔，最后回锋收笔。其实一旦熟练，唯心力到位，笔上
无需面面俱到。只要意到，不露锋芒，轻重波折含蓄即可。
黄庭坚晚年，如撇捺中或有明显折意，是他功力与体力
不对称的情况下所产生的另一境界。可供参考，无须为
范。因未老先熟，反会夹生。
　　笔墨手札之六十一。己亥撰，庚子鸣蜩语溪尚墅鱼
公盛欣夫于甬上。

一波三折は、波折ではない。
内包にあり、心力により決まる。

　　古人が言う一波三折は、まず筆を置き起筆して折り
返し、更に頓挫して筆を横に動かして送筆し、最後に
回鋒して筆を収める。実際には一度熟練したら、心の
力が所定の位置につけば、筆はあらゆる面で万全であ
る必要はない。意が至れば、穂先を出さず、軽重の波
折の含蓄があればよい。黄庭堅の晩年には、例えば右
払いと左払いの筆画に明らかに折り返しの意図が見え
る。これは彼の技量と体力が対称的でない状況におい
て生まれた別の境地である。参考にすることができる
が、模範とする必要はない。老いていないのに先に熟
れれば、かえって中途半端になる。
　　筆墨自書の六十一。己亥撰、庚子鳴蜩語渓尚墅魚公
盛欣夫が寧波で。

枯而不散，散而不飞。
湿飞不浮，丝丝入扣。

　　线条到明代，已是登峰造极。陈淳，徐渭，八大，石涛，王铎，傅山，在写意画、行草书中，盘若游龙，出神入化。徐渭、王铎的潇洒，傅山的圆转，现代林散之淡墨线条、散而不飞、丝丝入扣，把笔墨线条演绎到了极致。吾辈可借耳。

　　笔墨手札之六十二。戊戌撰，庚子暑月崇德盛家木桥盛欣夫。

枯れても離れず、散っても飛ばない。
湿飛でも浮かず、きめ細やか

　　線は明代に至り、すでに最高峰に達した。陳淳、徐渭、八大山人、石涛、王鐸、傅山。写意画、行草書の中で、遊ぶ龍のように、絶妙の域に達する。徐渭、王鐸の瀟洒（筆墨）、傅山の円転（線）。現代・林散之の淡い墨の線は、散っても飛ばず、きめ細やかだ。筆画の線画が極限まで表現されている。私たちはこれを借用することができる。

　　筆墨自書の六十二。戊戌撰、庚子暑月崇德盛家木橋盛欣夫。

直中求曲，曲中蕴直。
实中见虚，虚中藏实。
连中欲断，断中意连。
有中若无，无中生有。

　　曲直虚实，连断有无，黑白轻重，浓淡快慢，皆相辅相成，互生互补。全在笔墨，在功力，在审美，在境界。或可换位思考，计白当黑，调动所有招数，达到相得益彰。

　　笔墨手札之六十三。戊子撰，庚子芒种语溪鸪子浜盛家木桥盛欣夫并记。

直中に曲を求め、曲中に直を含む。
実中に虚を見、虚中に実を隠す。
つながっていながら断つを欲し、断中に意を連する。
有の中の無のように、無の中に有が生じる。

　　曲直虚実、連断有無、黒白軽重、濃淡快遅、みなが互いに補完しあっている。これはすべて筆墨にあり、技量にあり、審美にあり、境地にある。あるいは思考を換えれば、白を計り黒に当たり、すべての技を利用して、互いに補完し合うことによってよい効果を達成する。

　　筆墨自書の六十三。戊子撰、庚子芒種語渓鳩浜盛家木橋盛欣夫記す。

136

苦练在手，善思在脑。
捷径在古道，功到自然成。

　　学书学画，唯有临古，才是捷径。有古人肩膀，总会利于自己摸索。西方有位画家问一中国老者，学中国画，需要几年能学会。老者回答："三千年。"此话听起来少善意，其实老者是以哲学思维回答问题，既真实，又哲理。中国书画有着三千年文化积淀，国人自幼浸润在国学的养分中，一笔一画一线条，无不内含着深厚的中国文化精神，不是吗？明朝那线条中的潇洒、雄浑、高逸，有异于宋元的流畅、灵动与雅致，宋元线条又异于晋唐线条的严谨、古朴与稳重。这就是线条的内涵、线条的文化，也是中国书画的独特之处。换言之，今天的线条，已交织着三千多年的文化积淀。

　　笔墨手札之六十四。庚子桐月鱼公盛欣夫并记。

手で苦しい練習をし、頭でよく考える。
近道は古道にあり、努力すれば自然に成る。

　　書画を学ぶには、ただ古人に学ぶのみである。古人の経験を学ぶことは自分で模索するより利がある。西洋のある画家が中国の翁に中国画を学び、何年で覚えられるかと聞いた。翁は「三千年」と答えた。善意が足りないように聞こえるが、実は翁は哲学の思惟で問題に答えたのである。真実であり、また哲理でもある。中国の書画には三千年余りの文化の蓄積がある。中国人は幼い時から漢学の素養を身に着けてきている。一点一画一線にいずれも深い中国文化の精神が内包されている。線については、明代の洒脱、雄渾、高逸は宋、元の流暢さと違うし、宋、元は晋唐の厳格、古風、穏健と違う。これは線の内包、線の文化で、中国の書画の独特な点である。つまり、今日の線には三千年以上の文化の積み重ねが織り交ざっているのである。

　　筆墨自書の六十四。庚子桐月魚公盛欣夫記す。

章法

续点为线，织线铺面。
缚面成形，以墨传神。

　　清人笪重光[①]说："笔之执使在横画，字之立体在竖画，气之舒展在撇捺，筋之融结在扭转，脉络之不断在丝牵，骨肉之调停在饱满，趣之呈露在勾点，光之通明在分布，行间之茂密在流贯，形势之错落在欹正。"（《书筏》）虽然淡写了综合因素的相互影响，但还是不失精准。概言之，以线条为构架，以笔墨赋予筋骨血肉，起承转合，构筑汉字生命，或曰水墨精神。

　　笔墨手札之六十五。戊子撰，庚子荷月桐乡鱼公盛欣夫并记于四明广德湖鱼公书院。

　　①笪重光（1623—1692），字在辛，号君宜，江苏句容（一作江苏丹徒）人。清书画家。

点を続けて線となり、線を織って面となす。
面を縛して形となり、墨を以って神を伝える。

　　清の笪重光は、「筆之執使在横画、字之立体在竪画、気之舒展在撇捺、筋之融結在扭轉、脈絡之不斷在絲牽、骨肉之調停在飽滿、趣之呈露在勾点、光之通明在分布、行間之茂密在流貫、形勢之錯落在欹正。」（執筆のポイントは横画にあり、字の安定は縦画により決まる。勢いの流暢さは左払いと右払いにあり、筋骨融結は転折にあり、脈絡の通じるは糸にあり、骨肉の調和は水墨にあり、味わいは細部に現れ、光と黒は配置にあり、軽重疎密は速度にあり、情勢起伏は頓挫にある。）（『書筏』）と言った。総合的な要因の相互の影響については軽く書いているが、正確さは失われない。大まかに言うと、線を枠組みにして、筆墨で筋骨と血肉を与える。起承転結で、漢字の生命、或いは水墨の精神を構築する。

　　筆墨自書の六十五。戊子撰、庚子荷月桐郷魚公盛欣夫が四明広徳湖魚公書院で記す。

心平气和，横平竖直。
横细竖粗，左细右粗。
中宫收紧，两边松灵。
笔断意连，删尽牵丝。
大小适宜，肥瘦合理。
分朱布白，计白当黑。

　　相对横平，意在协调。左低右高，是因右手执笔。中轴右移，所以左低右高。但宜上扬在四五度左右，切勿过九度。再如"三"字三横，横平一致。防止首横倾下，中横平直，底横跷上。如此自相矛盾，气会自相阻断，难于成势。两细两粗是为平衡重心，中宫收紧为四周松灵。舒展不宜多，如"冀"字，展"北"缩底横，出"杠"必收"北"。撇不双飞，捺不双出，字不双展。精神在内涵，潇洒而自然。

　　笔墨手札之六十六。己丑撰，庚子鸣蜩鱼公盛欣夫并记。

心が穏やかに、横は平らに、縦は真直ぐ。
横は細く縦は太く、左は細く右は太い。
中間は引き締め、両側はゆったりと。
筆画が切れても意は連なり、繁を除去、糸で引く。
大きさの適切さ、太さのバランス。
朱を分け白を配し、白を計り黒に当たる。

　　横平に対して、協調を図る。右手で執筆するため、左が低く右が高くなる。中軸は右にずれるため、左が低く右が高い。しかし、四、五度ぐらいに引き上げるのが書者の生理的条件に合ったやりかたで、九度を過ぎてはいけない。さらに「三」字のように、横線は同じレベルである。首横は下向き、中横は水平、底横は上向きとならぬようにする。このように自家矛盾では気が遮断され、勢いが表現しにくい。二つを細く二つを太くするのはバランスの重心にするためである。中間は引き締め、周囲を緩める。伸びやかにしすぎず、例えば「冀」の文字では、「北」は展開させて、底の「横」を縮め、「杠」を出すと必ず「北」を収める。左払いは双飛とせず、右払いは双出とせず、字を二重に伸ばさない。精神は内包にあり、洒脱で自然である。

　　筆墨手紙の六十六。己丑撰、庚子鳴蜩魚公盛欣夫記す。

寧波海曙盛莊

轻重有度，避让有道。
徐疾变奏，快慢有序。
错落有致，行列成势。
燥不飞空，湿不墨猪。
意在笔先，胸有成竹。
形势贯通，不拘小节。

　　读书、走路，古人、今人，天地、自然，人文、哲学。了解越多，积淀越厚，功夫越深，所书写的线条就流畅，就内涵，就自然。胸有成竹，方可营造竹林，营造森林。

　　笔墨手札之六十七。己丑撰，庚子精阳甫之盛欣夫并记于四明盛庄。

緩急自在に、理路整然と道を辿り、速度には変化を持たせ、緩慢の中にも秩序があり、
交錯した中にも合致した、行列の勢いがある。
乾筆にておいても存在感を有し、多量の墨料でも、重圧なく、意識は筆の先に伝わる。
事前に準備されていた、勢いが貫通し、拘りを持たない。

　　本を読むこと、歩くこと、古人、今人、天地、自然、人文、哲学。知れば知るほど、蓄積されるものは厚くなり、書く線は滑らかになり、内包が生まれ、自然となる。胸に成竹があって初めて竹林を作ることができ、森も作れることができるのである。

　　筆墨自書の六十七。己丑撰、庚子精陽甫之盛欣夫四明盛庄で記す。

審波海曙盛莊

骨肉互生，气血依存。
寓动于静，寓静于动。
笔笔古人，字字自己。
意在笔后，自淌自流。
心手两忘，得意忘形。
起承转合，自然天成。

　　骨肉气血，皆在笔墨；赋予生命，自有动静，此乃文化之精神。然要境界，要修炼，要功夫沉淀、智慧积累。一朝功成、学富。可以全身心放松，可以忘掉一切，方能意在笔后，举重若轻，随意挥洒。这时候，就是真正的自己。

　　笔墨手札之六十八。己丑撰，庚子林钟鱼公盛欣夫于广德湖上。

骨と肉は互いに生み、気と血は互いに依存する。動を静に托し、静を動に托す。一筆一筆に先人の書があり、それぞれの字に自身が存在する。意は筆の後、自ら流す。心と手をともに忘れ、意を得ると形も忘れる。起承転結、自然となる。

　　骨肉血気は皆筆跡にあり、生命を与えれば、自ずと動静がある。これは文化の精神である。しかし境地、修練、技量の沈殿、知恵の蓄積を要す。あるとき、功成り、学に富めば、心身がリラックスし、すべてを忘れることができる。そうなって初めて、意が筆の後になり、重いものも軽々と、気の向くままに書くことができる。この時の自分が本当の自分である。

　　筆墨自書の六十八。己丑撰、庚子林鍾魚公盛欣夫が広徳湖で。

楚简出新，以转为折。
扁紧平舒，横叠纵势。

　　楚秦文字已见隶意行书，可谓书写之始。或因当时取材竹木之便，由于工器具，由于材质纹理皆纵向，利于制成条状。由于人的姿态，左手持右手书写，故为竖写。毛笔也应运而生，书写终于开始了，中华文明在人类文明中又向前跨出了一大步。一脉三千年，延续到今天。今天的竖式书写，仍坚守着那个姿态。

　　笔墨手札之六十九。己亥撰，庚子季月桐乡鱼公盛欣夫于甬上盛庄。

楚簡に新意が出現し、転を以て折とし
扁緊平徐、横畳縦勢。

　　楚秦の文字には既に隷書と行書の形態が見える。書写の始めとも言える。あるいは、竹や木を材料としたため、素材の繊維が縦なので、棒状になりやすかったのかもしれない。人の姿勢としては、左手で持ち、右手で書くため、縦書きになったのである。筆もこうして生まれ、書写がついに始まったのである。中華文明は人類の文明史の中で、また前に向かって大きな一歩を踏み出した。それから脈々と三千年、今日に至る。今日の縦書きは、その姿勢を守り続けている。

　　筆墨自書の六十九。己亥撰、庚子季月桐郷魚公盛欣夫が寧波盛庄で。

行草在活，其贵在韵。
运笔匀速，呼应自然。

说来说去，还是功夫。字之间架结构，行之映带呼应，笔断意连，布局自然。清代宋曹①《书法约言》说"勿往复收，乍断复连，承上生下，恋子顾母"，就是此意。然说说容易做做难。凡事总有个磨合过程，一旦摸到门道，也就不难了，两个字"功夫"。当你有了功夫，其线条有如赋予了生命，其字也会生动自然起来。

笔墨手札之七十。庚子伏月崇德盛家木桥鱼公盛欣夫于四明盛庄。

①宋曹（1620—1701），字彬臣，号射陵，江苏盐城人。明末清初书法家。

行草に生命あり、韻を貴ぶ。
運筆は同じ速度で、自然に呼応する。

なんと言っても、技量が重要である。文字の間に構造があり、行の間に呼応が必要である。筆画が切れても意がつながり、配置が自然でなければならず、清の宋曹の『書法約言』には、「勿往復収、乍断復連、承上生下、恋子顧母。」（少しであっても回収しなければならない。その糸が切れても、気は必ずつながり、上下の気は必ず貫かれ、左右を見回わさねばならない）と書かれているが、それはこの意味である。言うは易く行うは難し。何事にも磨き合わせる過程があるもので、一旦入口が分かれば、難しくなくなる。技量がつき、その線に「命」が与えられたら、その字も生き生きとして自然になる。

筆墨自書の七十。庚子伏月崇徳盛家木橋魚公盛欣夫が四明盛庄で。

气势在性格，气韵靠学养。
品正艺不俗，虑淡气自高。

　　从艺重在品志、功夫。除了读书，其它杂事以少为妙。虞世南在《笔髓论》中说："欲书之时，当收视反听，绝虑凝神，心正气和，则契于妙。心神不正，书则欹斜；志气不和，字则颠仆。"此理深矣。书写做人，自然连在一起。人品等于艺品，不求做得很高大，而应真实不假。

　　笔墨手札之七十一。己亥撰，庚子初阳语溪梦斋盛欣夫于甬上。

気勢は性格にあり、気韻は学問による。
品正しければ芸は俗ならず、淡泊で自らと高になる。

　芸術家は品志、技量を重視する。読書以外の雑事は少ないほうがいいだろう。虞世南は『筆髄論』の中で、「欲書之時、当収視反聴、絶慮凝神、心正気和、則契於妙。心神不正、書則欹斜、志気不和、字則顛仆。」（字を書く前、その耳と目で他の物を見聞きせず、精神を集中して、心を穏やかにし、境地に入る。心が正しくなければ、書は正しくなく、気も和さず、文字もでたらめなことになる。）と言っている。この道理は深く、書写と人間としての行いは、自然とつながっている。人柄は芸術品と同じであり、高く大きいことを求めず、偽りではなく真実であることを求める。

　筆墨自書の七十一。己亥撰、庚子初陽語渓夢斎盛欣夫が寧波で。

行草少出锋，
出锋易泄气。

　　行书、草书，切勿字字出锋。原本每字最后笔为捺或竖，少数撇方可出锋。然一首诗或多字情形下，就是捺与竖也尽量少出锋，以防半道散泄，影响整体气韵。遇末笔捺、竖，可作反捺或垂露。或者空中收笔也是办法。原则是其势非但流畅，而且裹紧。一幅字一二处出锋足矣。

　　笔墨手札之七十二。庚子孟阳语溪鸽子浜鱼公盛欣夫并书。

行書、草書は鋒をあまり出さず、
鋒を出すと気が漏れる。

　　行草・草書は、どの文字も筆画が鋒を出てはならない。字の最後の一筆は右払い、縦或は少数の左払いであってはじめて鋒を出す。詩或いは文字が多い場合は、右払い、縦にもできるだけ鋒が出ないようにし、途中で散逸しないようにして、全体の雰囲気に影響しないように注意する。最後の筆画が右払い、縦であれば、それを逆右払いや垂露にすることができる。あるいは空中で収筆するのも一つの方法である。原則としては、その勢いは流暢なばかりでなく、しっかりとしめる必要もある。一幅の文字であれば、一、二ヶ所の出鋒で十分である。

　　筆墨自書の七十二。庚子孟陽語渓鳩浜魚公盛欣夫記す。

色杂易厚也易脏，色纯易亮也易俗。
色轻易雅也易弱，色重易稳也易沉。

中国画用色难在色调和谐。但人是在矛盾中成长的。谢赫六法，随类赋彩是原则，淡雅格调往高古。何况古人贤者众多，今日达人也不少，自然之师，取之不竭。多辛劳，善用脑。成功，为有准备的人留着。

笔墨手札之七十三。戊子撰，庚子新阳桐乡甫之盛欣夫于甬上盛庄。

色が複雑であれば厚くなり汚れやすく、色が純粋であれば明るいが俗っぽくなる。
色が浅いと奥深くなり弱くなり、色が重いと安定して怠くなりやすい。

中国画の色使いで難しいのは色調の調和である。しかし人は矛盾の中で成長するものであり、謝赫の六法では類に従って色彩を与えるのが原則である。あっさりした風格は高古に往き、古人には賢者が多く、今日でも達人は少なくない。自然を師として尽くすべくもない。苦労をして、頭をよく使い、成功への道が準備のある人のために残される。

筆墨自書の七十三。戊子撰、庚子新陽桐郷甫之盛欣夫が寧波の盛荘で。

半路出家自古有，横枪竖棒是天真。
若有真心归正道，半腰也可修个正。

　　聪明人写聪明字，无师自通是天赋。但若真要写好字，修理
修理也进门。横平竖直是夹板，斜撇牵丝删干净。看似简单却是痛，
唯能坚持便成功。
　　笔墨手札之七十四。己亥撰，庚子睦月崇德盛家木桥鱼公盛
欣夫并记于海曙鱼公书院。

途中からの出家は昔からあるが、横はまったいら、
縦は一直線は無邪気。
本当に正道に帰りたければ、途中でも修正が可能。

　利口な人は賢い字を書く。先生がいなくても自分で何とかわか
る。天賦である。しかし、本当に字を書くには指導も必要で
ある。横はまったいら、縦は一直線で、筆画の繋がりはすべて
消す。簡単に見えるが、痛い。ただ、堅持できれば成功する。
　筆墨自書の七十四。己亥撰、庚子睦月崇徳盛家木橋魚公盛欣
夫が海曙魚公書院で。

删繁就简，去杂存真。
随类赋彩，应物写神。

　　文人画，源于文人情怀。释放心情，不拘小节，随意宣泄，放任写意。以言志，以达情，不求形似，只求率真。不配景，写剪影。这是明代人的风度，也是国人的修炼。从陈淳、徐渭，尤其徐渭，已不是在作画，而是在写自己、写性情，使中国画达到了一种超现实的高境界。

　　笔墨手札之七十五。戊子撰，庚子竹秋鱼公盛欣夫。

繁を省き簡にし、雑を取り真を残す。
部類に応じて彩色を施し、物に応じて神韻を書く。

　　文人画は、文人の気質と心情に由来している。気持ちを解き放ち、小事にこだわらずに、意のままに、写意に任せる。これで志と情を現わす。形が似ることを求めず、正直であることを求める。背景を配置せず、シルエットを書く。これは明代の人の風格であり、国人の修練でもある。陳淳、徐渭から、特に後者は絵を描いているのではなく、自分を書き、性情を書いている。中国画を、現実を超えた至高の境地に到達させたのである。

　　筆墨自書の七十五。戊子撰、庚子竹秋魚公盛欣夫。

笔涩而不燥，墨沉而不闷。
水润而不肥，气满而不散。

水墨重在用笔，既要骨肉气血齐备，又免燥、闷、滞、散之病。涩笔少用为佳。沉墨善用为上，用水最为重要，哪里都可搭档。用好水是境界，血肉、气韵全在用水，水是灵魂，水是神仙。但成也水败也水。重在把握是关键。

笔墨手札之七十六。戊子撰，庚子晚春语溪盛家木桥鱼公盛欣夫。

筆は遅くとも乾させず、墨は重くとも退屈ではない。
水は潤なるも太らず、気が満ちても散らず。

水墨の重点は筆を使うことである。骨肉血気をすべて備え、燥、悶、滞、散の問題を回避する。渋筆（遅筆）はあまり使わないほうがいいであろう。沈墨をうまく用いるのがよく、水の使い方は最も重要であって、どこでもこれが役立つ。水をうまく使うのは境地で、血肉、気韻はすべて水で決まる。水は魂であり、神である。しかし、成功するのも水、負けるのも水で、把握することが大切である。

筆墨自書の七十六。戊子撰、庚子晚春語渓盛家木橋魚公盛欣夫。

画鱼未必像，但愿不失神。
只求笔意到，简写出精神。

八大①墨鳞，神完气足，静静然有高人气，悠悠然却若无事。这就是文人画，又可谓大写意。漫不经心几笔，一蹴而就，轻松自然，似与不似之间，神情境界俱在。（凡大写意不等于文人画，文人画基本为写意画。）

笔墨手札之七十七。戊子撰，庚子蚕月崇德鱼公盛欣夫于甬上。

①八大（1626—1705），名朱耷，号雪个、八大山人，江西南昌人。清初画家。

魚を描くのに必ずしも似ている必要はなく、ただ神韻を失わないようにするべし。
筆意だけを求め、簡潔に心を書く。

八大山人の墨鱗（水墨画の魚）は、完璧で、静かな人気があり、悠々としていてまるで何事もないかのようだ。これは文人画であり、また「大写意」とも言える。何も気にせず、いとも簡単に描くのだが、楽で自然で、似ると似ていないの間に神韻の境地がそろっている。（大写意は文人画とイコールではなく、文人画は基本的に写意画である。）

筆墨自書の七十七。戊子撰、庚子蚕月、崇徳魚公盛欣夫が寧波で。

款压轻重，不填空洞。
既忌孤立，亦勿挤众。

　　款字轻重，不越正文。穷双长款，不夺画面。位置择轻而
不孤立，字体协调而不彰显。平稳和顺而相得益彰，轻重适度
而互为佐衬，达到多一字嫌多、少一字嫌少那种合理自然。
　　笔墨手札之七十八。戊子撰，庚子暮春南津盛家木桥盛欣
夫于甬上盛庄。

落款の重さを押さえ、穴を埋めぬ。
孤立を禁ず、主客転倒もならない。

　　落款の重さは本文を超えてはならない。長い落款は画面を
奪わない。位置は軽く、孤立しないところを選び、書体は調
和して目立たないようにする。穏やかに順応する。軽重を適
度にして互いに引き立て合うようにする。一文字多くても少
なくてもよくなく、合理的で自然にする。
　　筆墨自書の七十八。戊子撰、庚子晩春南津盛家木橋盛欣夫
が寧波盛庄で。

寧波海曙盛莊

印大不夺款，章小能压阵。
斜势轻角钤，工写随画定。

　　印与款协调统一，章不大于款字，与画面补缺增色，而不喧宾夺主。名章在上闲章在下，朱文在前白文在后。起首扁或长，压角欹或方。工楷章平静，写意对粗放。印泥朱砂好，章以少钤妙。
　　笔墨手札之七十九。戊子撰，庚子荒月桐乡迎凤新村墨耘楼主人盛欣夫。

押印が大きくても落款と争わず、押印が小さくてもおさえがきく。
斜めに軽い角度で捺印し、絵に従って決める。

　　押印と落款は調和して統一していなければならず、印鑑は落款より大きくてならない。画面と補いあって色を増し、主客転倒を起こさないように。名章は上、閑章は下にする。朱文は前に、白文は後にする。起首は扁または長で、角押しは欹て又は四角にする。楷書印は静かで、粗放に対して意味がある。印肉は朱砂のほうがよく、捺印は少ないほうがよい。
　　筆墨自書の七十九。戊子撰、庚子荒月桐郷迎鳳新村墨耘楼主盛欣夫。

境地

用心去临古，用意来书写。
笔笔有古人，字字属自己。

用心临古，是为我用。我要用，我取舍，而非要我学搬砖头。用意书写，是我要写。写我字，由我定，而非要我写象谁谁。姜夔在《续书谱》中说："大抵下笔之际，尽仿古人，则少神气；专务遒劲，则俗病不除，所贵熟习精通，心手相应，斯为美矣。"就是说，学古人，并非照搬。亦非仅学一家两家，而应博采众长，自行消化，成为自己的。再写时，笔底所流淌的就是自己，就是汲古法得以消化后的自己。换言之，每一笔有古人之法，每一字属自己制造。所谓创新，亦在其中矣。

笔墨手札之八十。庚寅撰，庚子夏首鱼公盛欣夫并书。

心を込めて臨古し、意を用いて書写する。
筆一筆に古人があり、字一文字がおのれに属する。

真剣に古人を模写するのは自分のためである。取捨選択して、完全に写すのではない。意図的に書くということは、自分が書きたいのであって、自分の字を書き、自分で決める。書かされるのではないし、誰かの真似をさせられることもでもない。姜夔は『続書譜』で、「大抵下筆之際、尽仿古人、則少神気：専務遒勁、則俗病不除、所貴熟習精通、心手相応、斯為美矣。」（大体において、落筆の時は全て古人の法書を真似すれば、元気がなくなる。古人の法に精通し、心と手が一致して行動すれば、成功する。）と言っている。つまり、古人を学ぶ際には、そのまま学ぶのではないということである。また一家、二家だけを習うのでもない。広く学び、自分で消化すべきである。また書く時、筆から流れるのは自分のものである。古法を取り入れて消化した後の自分である。つまり、筆一筆に古人の法があり、字一文字が自分に属する。革新というものは、その中にもある。

筆墨自書の八十。庚寅撰、庚子夏初魚公盛欣夫記す。

境界在于放松，
笔墨在于凝练。

　　放松是为接通心灵，凝练在于释放神采。"形者，神之质；神者，形之用也。是则形称其质，神言其用；形之与神，不得相异。"这是南北朝范缜①在《神灭论》中的一段话，阐明了形、神之关系。概言之，形态在笔墨，神采在凝练。意境自在其中矣。

　　笔墨手札之八十一。己亥撰，庚子麦秋月崇德鱼公盛欣夫于甬上。

　　①范缜（约450—约510），字子真，南乡舞阳（今河南泌阳）人。南朝齐梁时唯物主义哲学家。

境地はリラックスにあり、
筆墨は凝縮にある。

　　リラックスするのは心をつなぐためである。「形者、神之質、神者、形之用也。是則形称其質、神言其用、形之与神、不得相異。」（字の形は神の依託したものである。字の神は形のである。形を体とし、神を魂とする。同体であっても、異相であってはいけない。）これは、南北朝の範縝が『神滅論』の中で、形と神の関係を述べている部分である。概して言えば、形は筆墨にあり、精神は凝縮されている。境地は自ずとその中にある。

　　筆墨自書の八十一。己亥撰、庚子麦秋月、崇德魚公盛欣夫が寧波で。

积累平时，
忘掉用时，
写到无事。

　　临古学古，是走近路，不为奴隶；储备一定量后的
书写，不是重复自己，亦非再现古人，而是通过自己的消
化和酝酿，流出自己的新酒。一旦与心灵接通，就可忘怀
一切，进入如空无事的境界，并会欲罢不能，成为艺术之
温床。

　　笔墨手札之八十二。己亥撰，庚子麦序桐乡鱼公盛
欣夫于甬上盛庄。

平素を積み重ね、
おこなう時は忘れ、
忘我で書く。

　　古人に学び、模写するのは近道であって、奴隷にな
るわけではない。一定量の備蓄をした後に書写する。自
分を重複するのではない。古人を再現するのでもない。
消化と醸造を通じて自分の新しい酒が流れ出す。心とつ
ながったら、すべてを忘れて、忘我の境地に入ることが
でき、芸術はそこで生まれる。

　　筆墨自書の八十二。己亥撰、庚子麦序桐郷魚公盛欣
夫が寧波の盛庄で。

寧波海曙盛莊

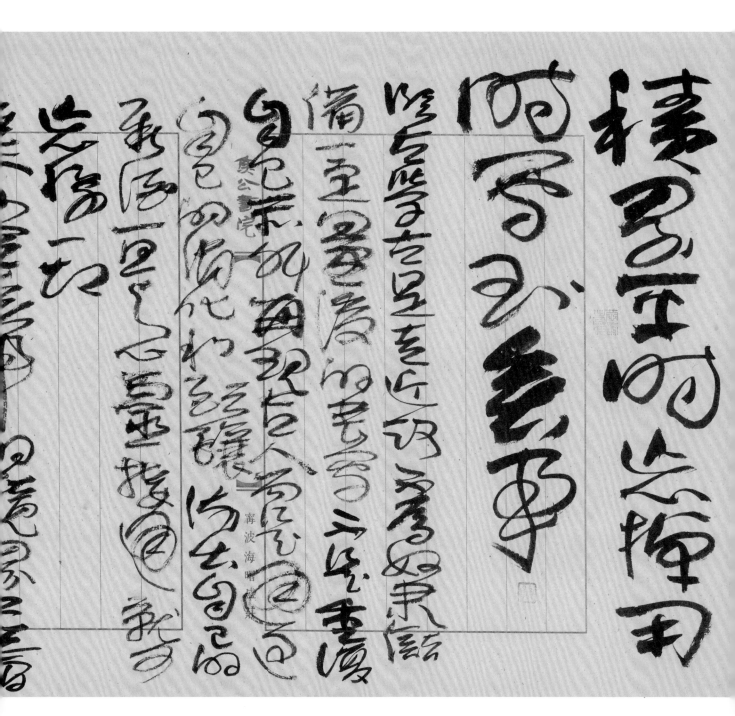

以激情写，常出新意，却不可重复。
以理性画，常得平庸，但不产废画。

　　大凡艺术家，大多情感型。如行草书、写意画。激情来时，挥洒自如，偶出佳作。自然难于重复。如理性状态，无须跨越雷池，必然不产废画。孰是孰非，各自理会。因选择工、写，并无对错，便是高低，也在立场。

　　笔墨手札之八十三。戊子撰，庚子立夏桐乡牛桥头迎凤新村墨耘楼主盛欣夫。

激情で書くも、常に新味を出せば、重複はしない。
理性で描けば、平凡になりがちだが、廃画はうまない。

　　およそ芸術家は、感情的なタイプが多い。草書、写意画のようである。激情が来た時、自由自在に振る舞うことができれば、ときおりよい作品が生まれる。繰り返すのはおのずと難しくなる。理性的な状態であれば、雷池を越えず、廃棄画は必然的にうまない。どちらが正しく、どちらが正しくないかは、各自で理解する。密画、写意の選択は正しいかどうかは言えない。高低は立場により決まる。

　　筆墨自書の八十三。戊子撰、庚子立夏桐郷牛橋頭迎鳳新村墨耘楼主盛欣夫。

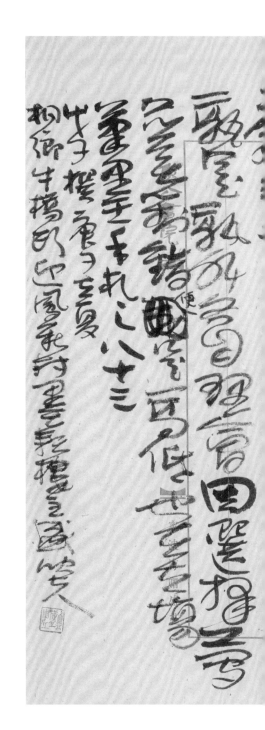

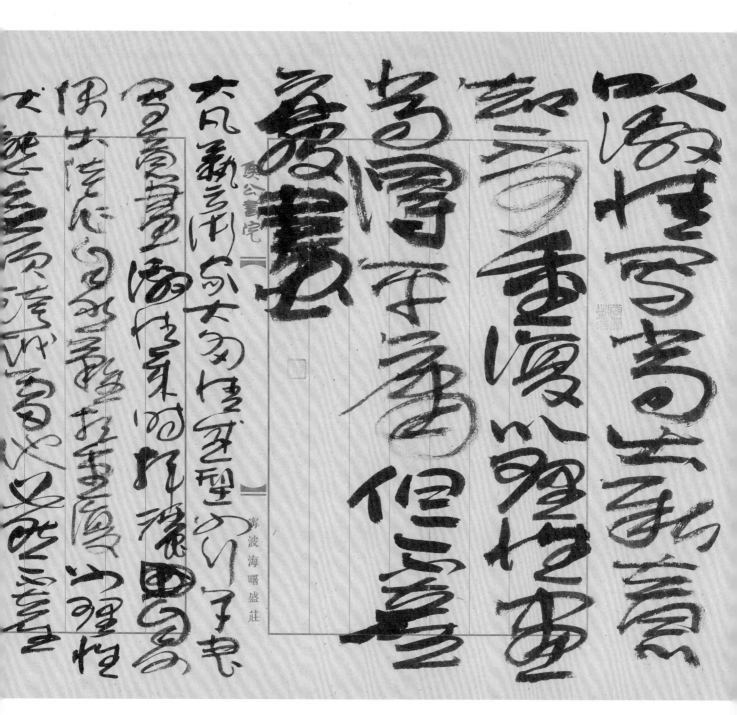

意在笔先是技术问题，
意在笔后是艺术问题。

　　艺术家之功课，主要在技术，艺术仅在顶层。技术是个大基础，是功力，是关键。这时必须意在笔先，明白做什么、怎么做，所以为技术阶段。艺术在精神层面，为形而上，是风度，讲境界，故必须意在笔后。无须事先设计，却须技术加思想。自然流露的才是艺术，才有意境。

　　笔墨手札之八十四。庚子午月崇德鸽子浜鱼公盛欣夫并记。

筆先に意があるのは技術の問題。
筆後に意があるのは芸術の問題。

　　芸術家の腕前は主に技術である。芸術は一番上の階にしかない。技術は大きな基礎で、能力及び要点である。この時は、筆先に意を置かなければならず、まず何をするか、どうするかが分からなければならない。だから、これは技術的段階である。芸術は精神面のものであり、形而上である。風格、境地を重んじる。だから、必ず筆後に意を置く。事前にデザインする必要はないが、技術と思想が必要である。自然に発露するのが芸術であり、そうであって初めて境地がある。

　　筆墨自書の八十四。庚子午月崇徳鳩浜魚公盛欣夫記す。

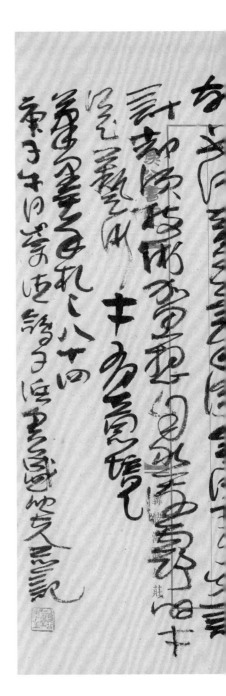

以线条造形，用水墨赋魂。
随色彩达意，靠学养传神。

　　用笔在于简练，线条在于内涵。水墨在于韵味，色彩在于淡雅。主要功夫到家，多读文史哲地，健全审美理念。取长补己短板，完美艺术人生。
　　笔墨手札之八十五。戊子撰，庚子启明崇德盛家木桥鱼公盛欣夫于盛庄。

線で形をつくり、水墨で魂を与える。
色彩に応じて意を表す、学問によって精神を
伝える。

　　執筆は簡潔のためであり、線は内包によって決まる。水墨は趣があり、色は淡雅である。腕前を身につけて、文学、歴史、哲学、地理を学び、審美の理念を完全なものにする。他人の長所をとって自分の不足を補い、芸術人生を完璧にする。
　　筆墨自書の八十五。戊子撰、庚子啓明、崇徳盛家木橋魚公盛欣夫が盛庄で。

亦象亦不象，意象不具象。
大象不形象，不象却神象。

东方审美，意象为上。无需以西方抽象来量测。东方的笔墨线条，已是艺术。无需以形象、抽象为审美标尺来评判，而是以东方线条、文化内涵传递精神力量。如吴昌硕的梅花，讲线条之苍劲，而非比梅树枝干的象与否，亦非抽象所能概之。它是一种文化，是一种精神，包含着中华几千年文明之积淀。

笔墨手札之八十六。戊子撰，庚子郁蒸月鱼公盛欣夫。

似ているような似ていないような、境地が似ても具象にあらず
およそ似ているが形は似ず、似つかないがかえって非常に似ている。

東方の美意識は、イメージが一番重要である。西洋の抽象を審美の物差しとして評価する必要はない。東方の筆墨線はすでに芸術である。形象、抽象を審美の基準として評価する必要はなく、東方的な線、文化的な内包で精神力を伝えている。呉昌碩の梅のように、線の力強さで現わす。梅の枝が似ているかどうかではなく、これは抽象では表せないことである。それは一つの文化で、一つの精神であり、中華数千年の文明の蓄積を含んでいる。

筆墨自書の八十六。戊子撰、庚子郁蒸魚公盛欣夫。

古人崇技，
今人尚艺。

　　技与艺，在古代基本同义。技，指本领、工匠，《荀子·富国》"百技之所成"。艺，指才能、技艺，《论语·雍也》"求也艺"。朱熹注："艺，多才能。"然今义则将"艺"抬升了身价，赋予了"形而上"的内涵。这倒并非坏事，问题是有人误解为上下等级或有脑力劳动与体力劳动之别。图个省力，乃人之天性。用体力去追求低等，总不如不用力或少用力直接获取艺术来得划算。

　　再看，使今人望尘莫及的古人，无论"二王"、颜柳，还是八大、石涛以及所有先贤，可没有一人功力欠深厚。论条件、时间，还是社会、氛围，皆不及今天。惟有一点，就是童子功与书写习惯远胜当代。

　　就差最后一点，吾辈怎能心甘？所以没有必要提前服输。可以这样结论：凡具天赋者，只要有心、善学，无事不可达也。

　　笔墨手札之八十七。庚子端阳撰重阳修订，鱼公盛欣夫于甬上鱼公书院。

古人は技を崇め、
今人は芸を尚ぶ。

　技と芸は、古代においてほぼ同義である。技とは技量のことである。職人は、『荀子・富国』の言った百技の成業（多くの技術を一身にした）である。芸とは才能のことである。技芸は、『論語・雍也』に「求也芸」とある。朱熹の注では、「芸、多才能」（芸、多種の才能の和）とある。けだし、今では「芸」の価値が引き上げられ、「形而上」の内包が与えられている。これは悪いことではないが、問題は上下階級や頭脳労働と肉体労働の違いだと誤解する人がいることである。力を節約しようとするのは人の天性である。体力で低いところを追求するよりは、力を入れないか、力を少しだけ入れて直接芸術を獲得したほうが得だと考える。

　さらに見てみると、今の人にはるかに及ばない古人、二王、顔柳にしても、また八大山人、石涛やすべての先賢にしても、能力が深くない人はいない。しかし、条件、時間、社会、雰囲気は今日に及ばない。ただ一つ、基礎力と書く習慣だけは現代に勝っている。

　最後の少しだけ及ばないことを、どうして甘受できようか。甘受できない。だから、先に負けを認める必要はない。このように結論することができる。凡そ天賦の才能を備えている者は、心があり、よく学べば、何事も達成することができる。

　筆墨自書の八十七。庚子端陽撰重陽改訂、盛欣夫寧波魚公書院で。

正书合理，
行草求意。

　　篆、隶、魏、楷，谓之正书、真书。端庄、稳健，精神、威严，讲究规整合理。而行草书可以率性而为，提倡灵动活泼、神韵自然。可加入书写者情感，喜怒哀乐，尽情流露，与画中写意一般。自由浪漫，潇洒自然。忘掉烦恼，书写自己，可谓快乐艺术。

　　笔墨手札之八十八。丙申撰，庚子蒲月鱼公盛欣夫于广德湖上。

正書は理にかない
行草は意境を求む。

　　篆、隶、魏、楷は正書、直書という。端正で、穏健で、精神があり、威厳があり、整然として理に適っていることが重視される。行書や草書は、わがままにふるまい、フレキシブルで活発で、自然な趣があることを提唱する。書き手の感情、喜怒哀楽を加えて、思い切り表現することができ、絵の描写と同じである。自由でロマンチックで、あか抜けした自然である。悩みを忘れて、自分を書くことは楽しい芸術であるといえる。

　　筆墨自書の八十八。丙申撰、庚子蒲月魚公盛欣夫が広徳湖で。

大处去着墨，细心来收拾。
势布形物间，气韵神情中。

　　写意写意，写人之意。落墨大胆，因格局在胸。细心收拾，并非斤斤计较。开合大气，收放自如是不计较成败，只怕再犯。成败也是艺术家常事，今天之败可利明天之成。局无常势，气无程式，只顾大局，不拘小节。
　　笔墨手札之八十九。戊子撰，庚子仲夏崇德鱼公盛欣夫于盛庄。

大所に墨をおき、心細やかに収める。
勢は形の間に布し、気韻は神情の中に。

　　写意というのは、人の意を書くことである。大胆に墨をつけるのは、構成が胸にあるためである。心細やかに収拾するといっても、細かいことにこだわってけちけちすることではない。大気に合わせて自由自在に操り、成否にこだわらないのである。成否は芸術家の常で、今日の失敗は明日の成功につながる。形勢は無常で、公式もなく、大局だけを顧み、小事にはこだわらない。
　　筆墨自書の八十九。戊子撰、庚子仲夏崇徳魚公盛欣夫が盛庄で。

大气并不张扬，迟涩可蕴张力。
沉稳不是迟钝，拙劲可治狂妄。

　　大气在格局，张力在储能。厚积薄发在城府，储备能量为平时。聪明人不事叫卖，艺术家不谙商道。简单、真率、无为而为却是艺术之道。
　　笔墨手札之九十。戊子撰，庚子中夏语溪盛家木桥鱼公盛欣夫于甬上盛庄。

大気でもひけらかさず、遅渋の中に張力を育む。
着実であって鈍感ではなく、拙力で狂妄が治る。

　　大気は枠組みであり、張力はエネルギー貯蔵である。厚く蓄積してこそ薄く発するのは、心にものがあるからである。賢い人は物売りに従事せず、芸術家は商法を研究しない。単純、真率、無為こそ芸術の道である。
　　筆墨自書の九十。戊子撰、庚子中夏語渓盛家木橋魚公盛欣夫が寧波盛庄で。

放大胸襟，明白得失。
忘掉自己，方入境界。

清人张庚①很有见地："书之大局，以气为主。字字有骨肉筋血，以气充之，精神乃出，气韵有发于墨者，有发于笔者，有发于意者，有发于无意者。发于无意者为上，发于意者次之，发于笔者又次之，发于墨者下矣。"告诉我们，学会取舍，忘掉自己，发于无意，才是境界。

笔墨手札之九十一。丙申撰，庚子槐夏鱼公盛欣夫并记。

①张庚（1681—1756），原名焘，字溥三，后改名庚，字浦山，秀水（今浙江嘉兴）人。清画家。

胸襟を大きく開き、得失を理解する。
自己を忘れ、境地に入る。

清の張庚は「書之大局、以気為主。字字有骨肉筋血、以気充之、精神乃出、気韻有発于墨者、有発于筆者、有発于意者、有発于無意者。発于無意者为上、発于意者次之、発于筆者又次之、発于墨者下矣。」（書の大局は、気韻を主として、文字ごとに骨肉筋血が完備して、気でこれを貫けば、精神が出てくる。気韻はある場合は墨から発し、ある場合は筆から発し、ある場合は意から発し、ある場合は無意識から発する。無意識から発するのを上とし、意から発した場合を次とし、筆に発した場合は更にその次とし、墨から発した場合は一番下となる。）と言っている。とても深い見解である。取捨選択を獲得し、自分を忘れ、無意識に発するのが境地だと私たちに教えている。

筆墨自書の九十一。丙申撰、庚子槐夏魚公盛欣夫記す。

心沉可抑浮躁，品格左右画格。
线条反映功力，画中可窥德行。

　　书画者，手工活，功夫事，不能急。既知画如其人，何必去寻侥幸。还是一步一个脚印，踏踏实实功课。一加一，如不等于二，总能加一点，哪怕是零点一，也是加，有加，就是长进。只怕见异思迁，老是改换门庭。如心不定，到头来事难成。所以品德先行，作个防护，让艺术纯粹些。

　　笔墨手札之九十二。戊子撰，庚子麦候崇德鱼公甫之盛欣夫。

心を沈めれば浮躁を抑制することができ、品格が画格を左右する。
線は技量を反映し、絵の中に徳行をうかがうことができる。

　　書画家、手仕事、技量の必要な仕事は、急ぐことはできない。絵は書き手のようであると知っている上で、僥倖は求めない。一歩ずつ、着実に学ぶ。一に一を足すと、二にならないと言っても、少しプラスはできる。0.1 でもプラスする。プラスがあれば上達する。移り気ばかりで、いつも心が定まらないと、結局は何もできない。だから品格道徳を先行させて、芸術を純粋にする。

　　筆墨自書の九十二。戊子撰、庚子麦候崇徳魚公甫之盛欣夫。

水墨云烟山如黛，白墙青瓦隐约间。
疑惑月宫天中景，却是运河南津湾。

　　祖先伟大，发明了毛笔，又发明了适用书画的
宣纸，这是中国智慧。笔、墨、纸、砚加上水，就
可变化万千。以笔墨，以书法，表现物象，表现山水，
可以出神入化。以黑白，写江南水乡，添上幽默，
或能写出神韵，写出精神。如吴冠中笔下的水乡，
白墙黛瓦，明快简洁，自然天成，颇多神韵。这就
是水墨与自然。
　　笔墨手札之九十三。戊子撰，庚子仲侣桐乡鱼
公盛欣夫并记。

水墨雲煙の山は黛のようで、白い壁、青
い瓦はぼんやりとある。
天上の月宫の眺めかと思いきや、運河の
南津湾であった。

　　偉大なる祖先が筆を発明し、また書画に適用す
る宣紙を発明した。これは中国の知恵である。筆、
墨、紙、硯に水を加えると、千変万化できる。筆
墨で、書道で、物象を表現し、山水を表現すれば、
入神の域に達することができる。白黒で、江南の
水郷を書いて、ユーモアを添えれば、あるいは趣
を書き出し、精神を書くことができる。呉冠中の
筆による水郷は、白い壁に黛瓦が、明快で簡潔で
あり、自然の天成、すこぶるたくさんの趣がある。
これが水墨と自然である。
　　筆墨自書の九十三。戊子撰、庚子仲侶桐郷魚公
盛欣夫記す。

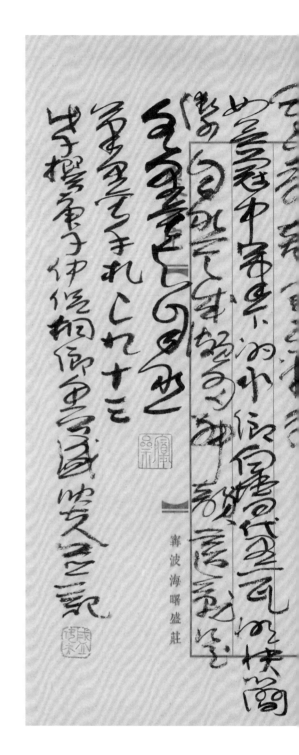

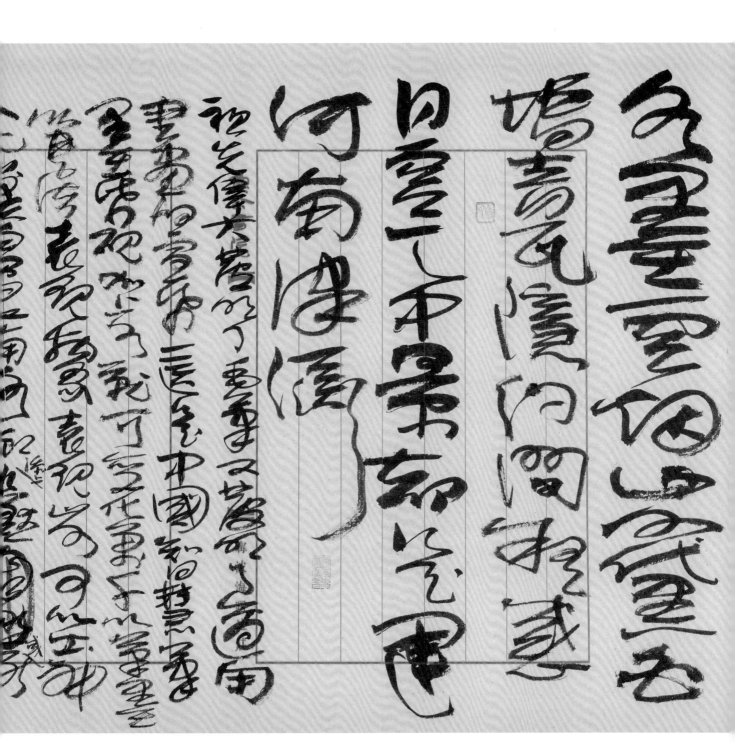

燕剪柳树梢，船约老石桥。
水墨竹瀛洲，轻笔写渔樵。

以水墨表现江南春天，既很轻松，又很自然。中国画的水墨渗洇，画江南水乡，可谓最佳搭档。合拍、得体，乃至如诗一般的意境。悠悠然魂牵梦萦，久久地徘徊其间，醉人。这就是水墨江南，能走进画里，可望穿千年。

笔墨手札之九十四。戊子撰，庚子纯阳鱼公甫之并记。

燕は柳の梢を切り、船と古い石橋の待ち合わす。
水墨竹の瀛州、軽筆で漁樵を書く。

水墨で江南の春を表現すると、とても気楽で、自然である。中国画の水墨が滲み、江南の水郷を描くと最高にマッチする。リズムが合い、適当で、詩の境地のようである。悠々として心を奪われて、長い間そこを徘徊する。心が酔う。これが水墨江南で、絵の中に入ることができ、千年前に帰えることができるかのようである。

筆墨自書の九十四。戊子撰、庚子純陽、魚公甫之記す。

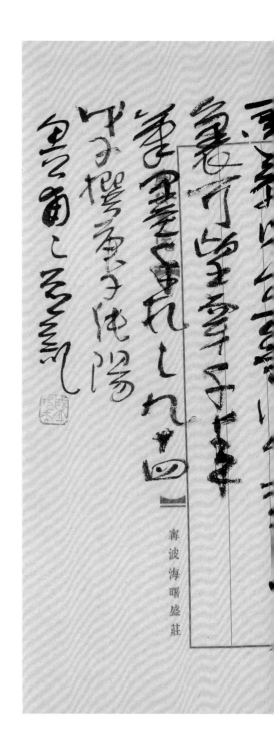

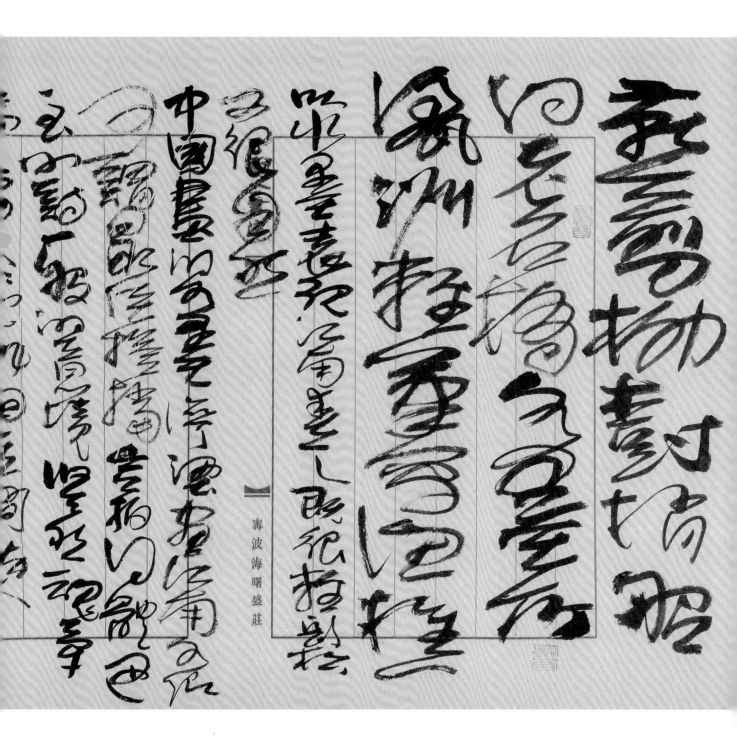

審波海曙盛莊

柳梢拂牛背，水烟绕"马头"。
粗看无墨处，细瞧浅水塘。

　　水墨神奇处，云烟有无中。白墙无笔画，"黑马"有洇韵。无画是境界，有笔出精神。让人联想，让人参与，让人动情，这就是意境。水牛沐浴水中，只画个牛背，水中部分非但无画，就连水都不画一笔，却让人感到满塘的水，也是归功水墨的魅力、黑白的境界。

　　笔墨手札之九十五。戊子撰，庚子伏月甫之盛欣夫并记于甬上盛庄。

柳のこずえが牛の背を払い、水煙が馬の頭の周りを回る。
ざっと見ると墨がないところも、細かく見ると浅い池である。

　　水墨の不思議なところが、雲煙の有無である。白い壁には筆画がなく、「黒い馬」には趣がにじむ。筆画がないのが境地であり、筆画があるのが精神を出すのである。人に連想させて、人に参加させて、人を感動させて、それが境地である。水牛が水の中で沐浴するのを、牛の背を半分だけ書いて、水の中の部分は絵がないだけではなく、少しの水さえ描かないのだが、池の水がいっぱいあることを感じさせる。これは、水墨の魅力、白黒の境地による。

　　筆墨自書の九十五。戊子撰、庚子伏月甫之盛欣夫が寧波盛荘で。

雨丝淡墨痕，轻点芭蕉声。
老屋重墨写，桃花浅抹成。

　　中国画不在象，所以无焦点，但分层次，讲精神，讲意境。提炼主题，淡写陪衬。渲染气韵，生动情景。重者可以刻骨铭心，轻者或能听见蕉叶雨淋。一抹桃花，可见春意，几笔勾勒，忽如传出村姑织机的梭箔声。这就是水墨江南，笔墨的神韵。
　　笔墨手札之九十六。戊子撰，庚子荷月盛家木桥鱼公盛欣夫。

雨は淡墨の跡、軽く付けると芭蕉の音。
古い家は濃墨で書き、薄く塗れば桃の花。

　　中国画は形が似ていることを求めないので、焦点ではないが、奥行きを分けて、精神、境地を強調する。テーマに注意して、添えものを薄く書く。気韻じみた生き生きした情景である。重い方は人の心に深くとどめることができ、軽い方は芭蕉の雨に打たれた音がする。桃の花を見ると、春を感じ、幾筋かのスケッチで、村娘の機織りの音が突然聞こえてくるようだ。これは水墨の江南で、筆墨の味わいである。
　　筆墨自書の九十六。戊子撰、庚子荷月盛家木橋魚公盛欣夫。

和风摇曳兼葭，轻舟牧耘江花。
舟子圈圈点点，年年悠悠室家。

　　看似江湖之景，却为双鲶题句。舟子有如画人，或有所思，或有所意，玩玩也是文化。国人讲吉语，讲祝福。而这文化，激励着人们去实现自己的梦想。年年有余，就是百姓曾经的梦想。几千年，一如既往。这就是民间的文化、水墨的文化、百姓的寄托。

　　笔墨手札之九十七。丙申撰，庚子长夏鱼公盛欣夫于甬上盛庄。

風が蘆を揺らし、軽舟は江に花を耕し。
船頭は棹をさし、家々は年々悠々としている。

　　江湖の景に似ているが、テーマは二匹のナマズである。船頭は画家のように、何かを思い、何かの意境を持っている。遊びも文化である。中国人が吉語を話して、祝福の言葉を口にするのも文化である。この文化は人々を自分の夢を実現するように激励している。庶民の夢は毎年余りがあることである。数千年、相変らず。これは民間の文化、水墨の文化、庶民の願いである。

　　筆墨自書の九十七。丙申撰、庚子長夏魚公盛欣夫が寧波盛庄で。

"二王"不是唯一，
大道挤煞"天才"。

　　学书者，大多爱"二王"。羲献除了字好，还有实用。我曾追随"二王"卅多年，得益匪浅。但如全国学书者多半挤在一条道上，总不利发展。近十年问题日趋严重，可想想最高标准也是"王字"。第二若言有所发展，你若天才，也难回天。少了竞争机制，少了赶超意识，少了时代精神。总之，少了自我与自信。近十年来，余避开"二王"，从楚简找回自信。其实，除了"二王"，还有很多小路可走，如王蘧常的章草、孙伯翔的魏碑都很成功。沈曾植有话在先："凡治学，毋走常蹊，必须觅前人夐绝之境而攀登之。如书法学行草，唐宋诸家已为人摹滥，即学'二王'，亦鲜新意。不如学'二王'之所出——章草。"这是沈曾植对王蘧常的教诲。王如是照办，果然正如所言，终成正果。

　　笔墨手札之九十八。己亥冬撰，庚子文月鱼公盛欣夫并记。

「二王」は唯一ではなく、
大道には「天才」が締め出される。

　　書を学ぶ人はたいてい「二王」が好きだ。羲・献の字がよいだけでなく、実用として用いることもできる。私はかつて「二王」を30年余り追いかけ、大いに得るものがががあった。しかし、全国の学書者の多くが同じ道にひしめいていたのでは、発展のためには不利である。競争のメカニズムが足りなくなり、超越意識が足りなくなり、時代精神が足りなくなる。とにかく、自我と自信が足りなくなる。そこで、この十年間、私は「二王」を避けて、楚簡から自信を取り戻した。実は、「二王」以外にも多くの小道がある。王蘧常の章草、孫伯翔の魏碑はとても成功している。沈曽植は先に、「凡治学、毋走常蹊、必須覓前人夐絶之境而攀登之、如書法学行草、唐宋諸家、已為人摹滥、即学二王、亦尠新意。不如学二王之所出——章草。」（一般的に学問をするなら、みんなについていってはならない。先人が歩いたことのない小道を探して登る。例えば、草書を習ったら、唐人宋人の法帖はすでに多くの人に勉強されていて、珍しくない。王氏父子を改めて学んでも新しい意味がないので、王氏父子の習った章草を習うのがいい。）と言っている。これは沈曽植の王蘧常への教戒である。王蘧常がそのとおりにして、やはり実をあげた。

　　筆墨自書の九十八。己亥冬撰、庚子文月魚公盛欣夫記す。

育两棵树，
造一片林。

　　两棵树，即书、画。其实还是一件事——笔墨。既然玩了笔墨，就专心一件事足矣。造一片林，就是读书，文史哲，或者诗歌赋。走走看世界，玩玩山水间。一片林是为拥护两棵树。字外功夫，回头还是为笔墨服务。凡事靠自己，走自己的路是福气。

　　笔墨手札之九十九。甲申撰，庚子星月崇德鱼公盛欣夫并记甬上。

木を二本植えて、
一面の林を造る。

　　2本の木とは書と画である。その実もう一つ筆と墨もある。筆墨を遊ぶからには、この一つに専念してよい。林を作るということは読書、例えば文史哲、あるいは詩歌賦である。旅して世界を見て、山水の間を遊ぶ。一面の林はこの2本の木を擁護するためである。字の外の技量はまた筆墨のために役立つ。自分に頼り、己が道を歩くことには福がある。

　　筆墨自書の九十九。甲申撰、庚子星月崇徳魚公盛欣夫が寧波で記す。

顺其自然，
必有自我。

　　此话从逻辑上，并不很通畅。问题在自信。顺其自然，不是任其自然。一字之差，差在顺字里的一点主动性。木筏顺流而下，遇到险滩，就那么一篙一拨，就会化险为夷，抵达目的地，那就是自我。拘顺其理，做人不累，不累就无挂碍，不累也是境界。

　　笔墨手札之百。庚戌撰，庚子申月崇德鱼公盛欣夫并记于四明广德湖盛庄。

自然に任せれば
必ず自我がある。

　この話は論理的にはあまり筋道が通っていない。問題は自信である。「順其自然、不是任其自然。」（自然に従うのは、自然の成り行きに任せることではない。）一字の違いだが、違ったのは「順」の字のわずかな主動性である。いかだは流れに沿って下り、危険な干潟に出あうと竿1本で危険を無事に乗り切って目的地に着く。ここにこそ自我がある。その道理に従うので、疲れない。疲れなければ大丈夫で、疲れないのもまた境地である。

　筆墨自書の百。庚戌撰、庚子申月崇德鱼公盛欣夫が四明広德湖盛庄で記す。

寧波海曙盛莊

凡事必知所以然，明白自己过天天。
了解昨天为今天，总结今天为明天。

做明白人不易，但必须明白自己当下所为。所谓理论，源于实践，再可指导实践。明白传统，方能做好当下。善于总结今天，才能继续明天，所以做理论，必须实事求是，必须"采铜于山"。推陈出新，方可发展。不能"旧铜翻新"，不能东凑西拼，更不能带有私欲，充蒙稚子。健康学术，健全学养，作用发展，内涵笔墨。宁为小善，慎放大言，勿立山头，不树己党。踏实自己，以利明天。

笔墨手札百又一。庚子立夏撰，同岁夷则鱼公盛欣夫并记。

何事についても何故かを知り、己を知って日々
を過ごす。
昨日を知ることは今日のため、今日を総括する
のは明日のため。

己を知ることは簡単ではないが、自分が今やっていることを知らなければならない。理論とは実践から生まれ、更に実践を導くことができる。伝統を理解してこそ、今をしっかりと行うことができる。今日を上手に総括できて初めて明日を続けることができる。だから、理論を実行するには、事実に基づいて真実を確認し、「銅を山で採掘」しなければならない。古いもののよさを生かして新しいものを作り出して初めて発展することができる。「旧銅再生」はできず、私欲を持ち、子どもになるのはよくない。健康な学術は、学養を健全にし、作用を発展させ、筆墨を内包する。むしろ小善にして、慎重に物事を言い、山のてっぺんに立たず、己の朋党を樹立しないようにする。地に足が着き、明日のために行動する。

筆墨自書の百又一。庚子立夏撰、同歳夷則、魚公盛欣夫記す。

寧波海曙盛荘

传统是条路，
时代如站点。

　　继承传统，可谓手段。走传统这条路，利多弊少，因前人为我们铺就了大量基石，而唯在集古人智慧的基础上，去创作不负时代的作品，才是正道、大道。我们没有理由拒绝前贤为我们准备的现成条件。

　　纵采古今，学人之长，补己之短，方有所为。今写这些积累，看似唠叨，却很实在。以不同视角，紧扣主题。作者视笔墨如性命，认真纯正，负责担当，毫无保留，以心为文。部分还是首次成文，如"横画为何左低右高"，如"字不双展""出锋泄气""造形八象""用色八易"等等。有待与大家讨论、切磋，一起为书画事业做点事。

　　艺术是感性的，理论是理性的。所以切磋是必要的，发展也是肯定的。

　　人到世上本无事，踩条小蹊度光阴。

　　鱼公曰：

　　学古　为寻找自我

　　放松　乃释放自我

　　鱼公笔墨手札，唠叨自该停歇，是否苦口婆心，看客自有量尺。庚子白露鱼公盛欣夫顿首。

伝統は道であり、
時代は駅である。

　伝統を受け継ぐことは手段とも言える。伝統という道を歩むことは、多利少害である。先人が私たちのために多くの礎を築いてくれたからである。古人の知恵を集めた上で、時代に負けない作品を創作することこそ、正道又は大道である。先賢が用意してくれた既成条件を断る理由はない。

　古今の人の長所を学び、己の短所を補ってこそ、やりたいことが実現できる。今これらの蓄積を書いて、くどくど言っているように見えるが、とても誠実なことだ。異なる角度で主題をぎゅっと締める。作者は筆墨を命のように大切にして、真剣に純粋で、責任を持って、少しも保留せず、心を文に書く。「横はなぜ左が低く、右が高いのか」、「字を二重に広げない」、「出鋒すれば気が漏れる」、「造型八象」、「用色八易」など、一部では初めて成文化された。みなと議論し、切磋琢磨して、共に書画事業のために何かをしようと思う。

　芸術は感性的で、理論は理性的である。だから切磋琢磨が必要で、発展も肯定的なことである。

　人は世の中には元々用がなく、小道を歩みながら時間を過ごす。

　魚公は以下のように言っている。

　古を学ぶのは、自我を探すため。

　リラックスするのは、本当の自我を解き放つため。

図　式

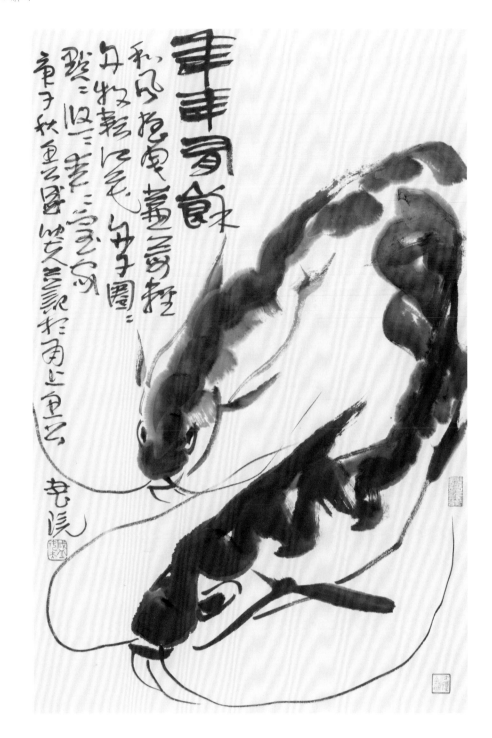

年年有余

和风摇曳兼葭，轻舟牧耘江花。舟子圈圈点点，悠悠年年室家。

年々ゆとりがある

和風は兼葭を揺らし、軽舟は江花を耘る。
船頭は棹をさし、家々は年々悠々としている。

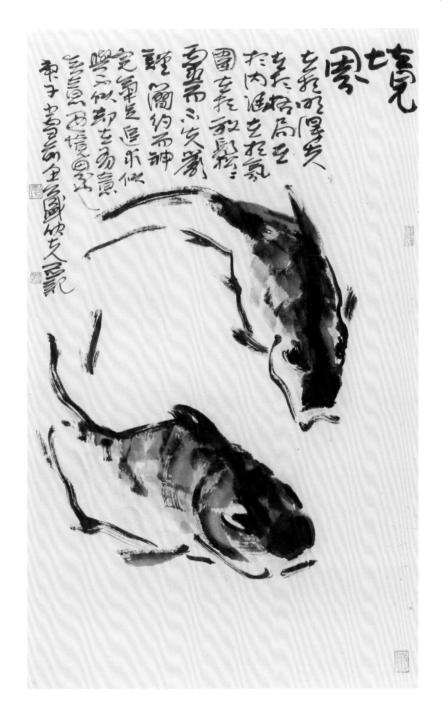

境界

境界在于明得失，在于格局，在于内涵，在于氛围，在于放松。松灵而不失严谨，简约而神完气足，追求似与不似却在有意无意，乃境界也。

境界

境界は得失を明らかにすることにあり、構造にあり、内包にあり、雰囲気にあり、リラックスにある。松霊であるが厳格さを失わず、簡潔で元気満々、何か求めるが平常心をもってこそ、境界であろう。

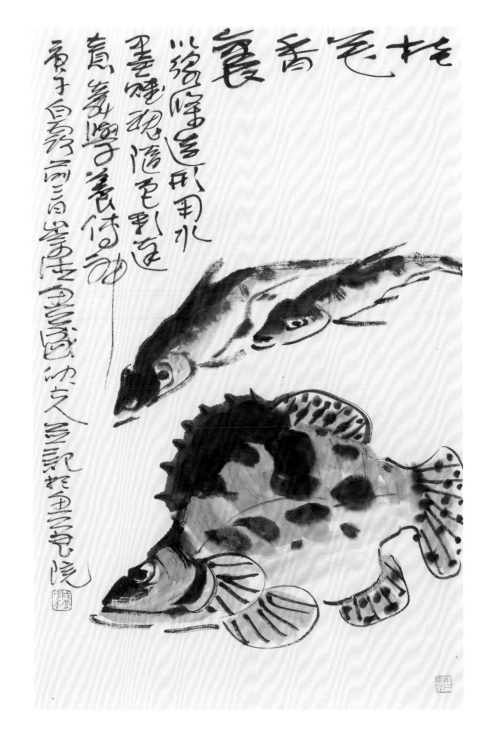

桂花香里

以线条造形，用水墨赋魂。随色彩达意，靠学养传神。

桂花の香りの中

線で形をつくり、水墨で魂を与える。
色彩に応じて意を表す、学問によって精神を伝える。

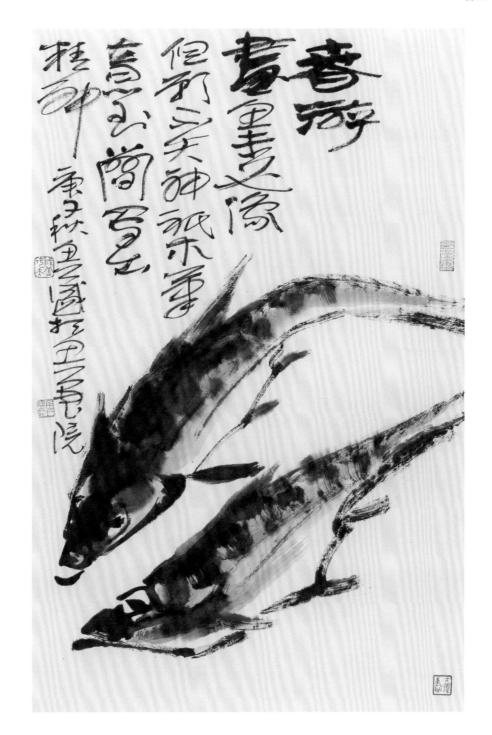

春游

画鱼未必像，但愿不失神。只求笔意到，简写出精神。

春遊

魚を描くのは必ずしも似ている必要はなく、神韻を失わないように。
筆意だけを求め、簡潔に心を書く。

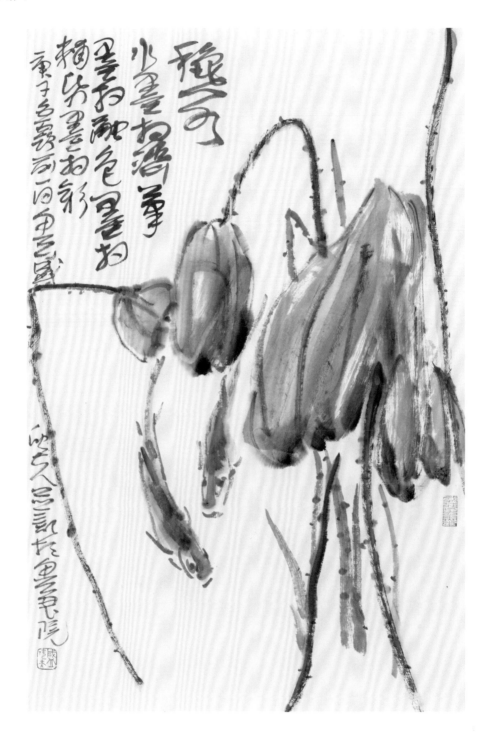

秋水

水墨相济，笔墨相融。色墨相辅，纸墨相彰。

秋水

水と墨が調和し、筆と墨が互いに融合する。
色と墨が互いに補完し、紙と墨が両々相まつ。

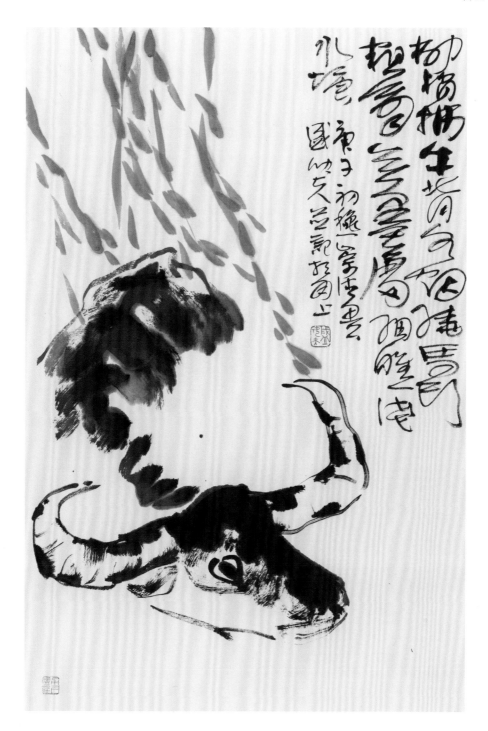

水牛

柳梢拂牛背，水烟绕"马头"。粗看无墨处，细瞧浅水塘。

水牛

柳のこずえが牛の背を払い、水煙が馬の頭の周りを回る。
ざっと見ると墨がなく、細かく見ると浅い池である。

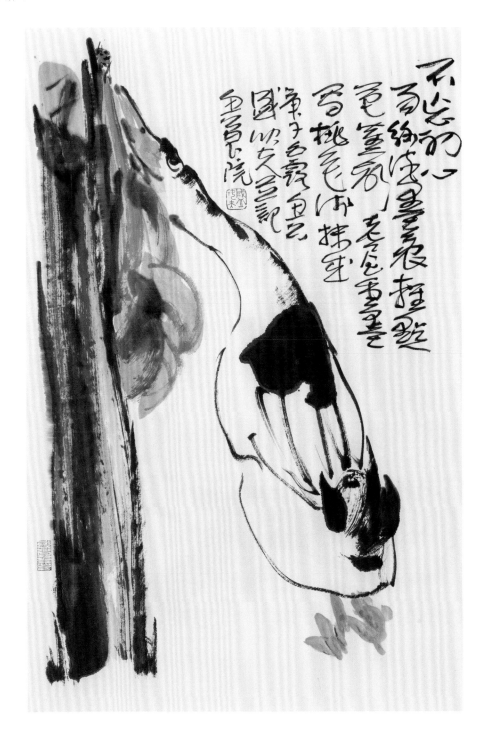

不忘初心

雨丝淡墨痕，轻点芭蕉声。老屋重墨写，桃花浅抹成。

初心を忘れず

雨は細墨の跡、軽く付けると芭蕉の音。
古い家は濃墨で書き、薄く塗れば桃の花。

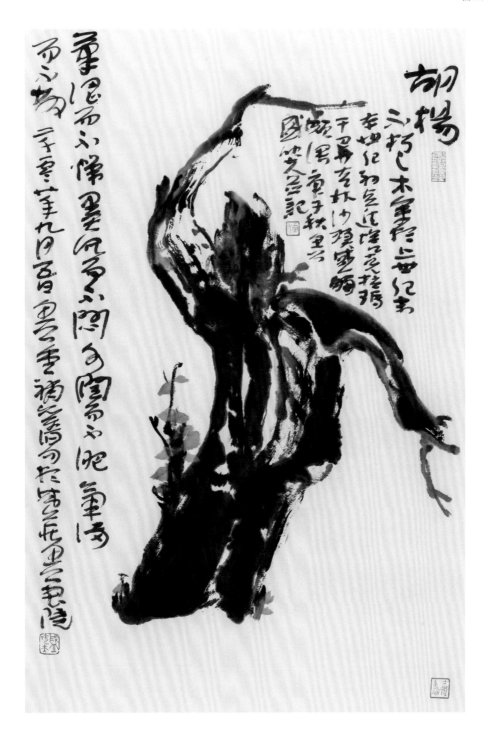

胡杨

笔涩而不燥，墨沉而不闷。水润而不肥，气满而不散。

琴かけ柳

筆は渋くても乾燥せず、墨は重くて退屈ではない。
水は潤っても太らず、気が満ちても散らず。

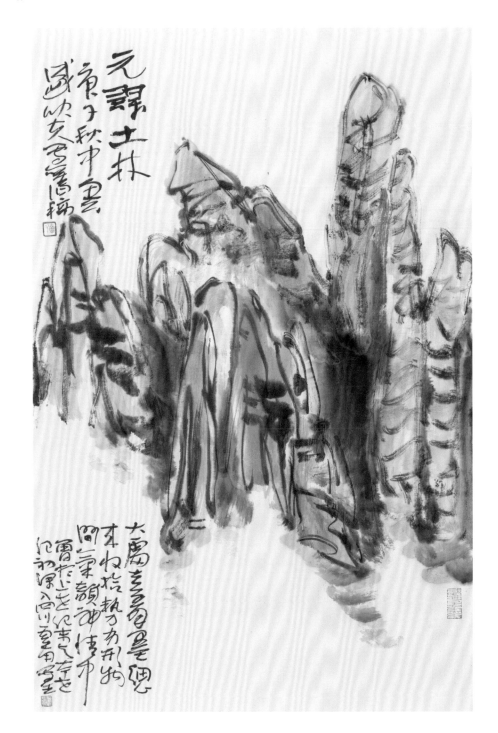

元谋土林

大处去着墨，细心来收拾。势布形物间，气韵神情中。

元謀土林

大所に墨を付け、心細やかに収拾する。
勢は形物の間に流れ、韻は神情の中に含む。

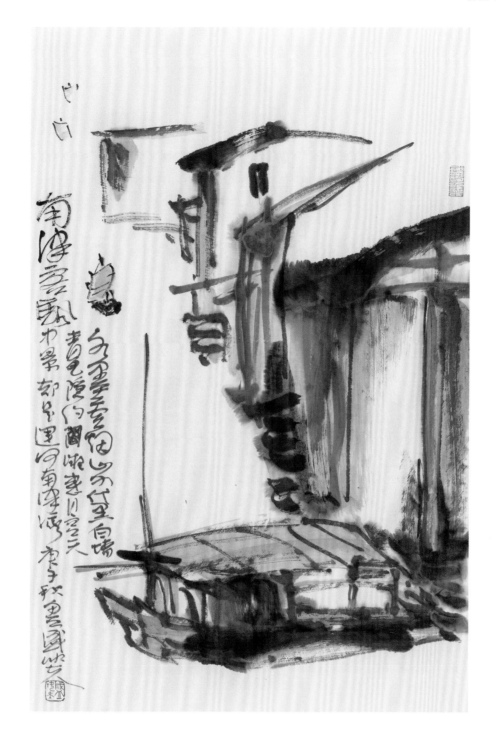

南津客帆

水墨云烟山如黛，白墙青瓦隐约间。疑惑月宫天中景，却是运河南津湾。

南津客帆

水墨雲煙の山は黛のようで、白い壁、青い瓦はぼんやりとある。
天上の月宮の眺めかと思いきや、運河の南津湾であった。

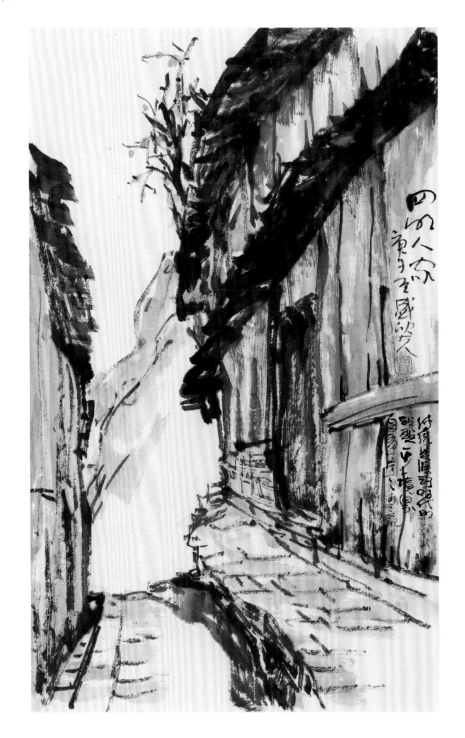

四明人家

传统是条路，时代如站点。一步一境界，自有一片天。

四明人家

伝統は道であり、時代は駅である。
一歩一境界、自らと一片の天がある。

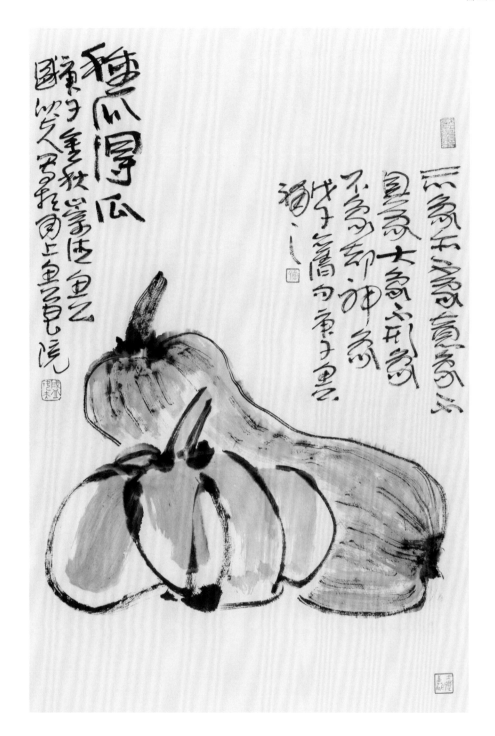

种瓜得瓜

亦象亦不象，意象不具象。大象不形象，不象却神象。

ウリを植えるとウリがなる。

似ているようないないような、境地が似ても具象ではない。
大体似ているが形は似つかない、似つかないが非常に似る。

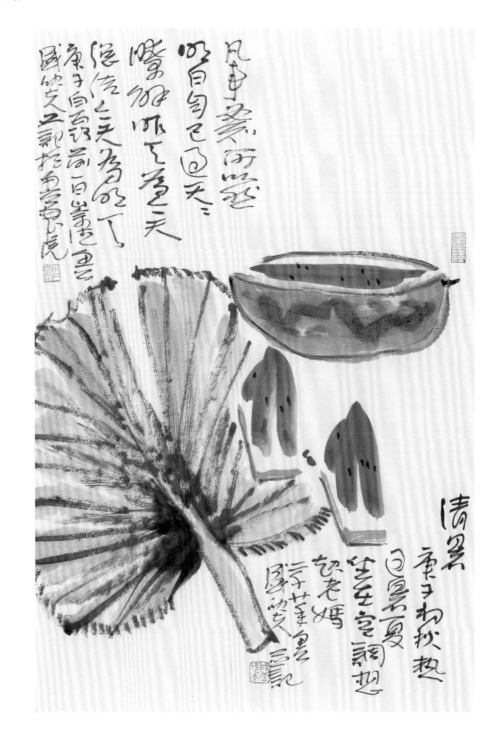

清暑

凡事必知所以然，明白自己过天天。了解昨天为今天，总结今天为明天。

清暑

何事についても何故かを知り、己を知って日々を過ごす。
昨日を知ることは今日のために、今日を総括するのは明日のため。

附録

付　録

与盛羽·桐乡
市博物馆·1997

盛羽と桐郷市博
物館で（1997年）

与徐润之、邢秀华、沈楠·杭州·1997

徐潤之、刑秀華、沈楠と杭州で（1997年）

写生·乌镇·1999

烏鎮で写生（1999年）

与余正、袁道厚、曹建平等·崇福·2000

余正、袁道厚、曹建平等と崇福で（2000年）

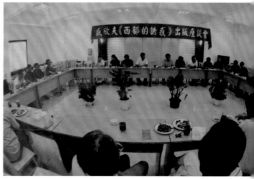

全家福·鸽子浜盛家木桥·2001

全家福·鳩浜盛家木橋（2001年）

写生·西双版纳·2001

シップソーンパンナーで写生（2001年）

盛欣夫《西部的诱惑》出版座谈会·桐
乡·2002

盛欣夫『西部の誘惑』出版座談会·桐郷
（2002年）

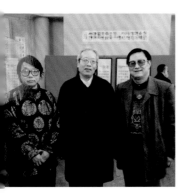

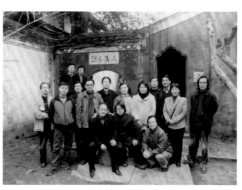

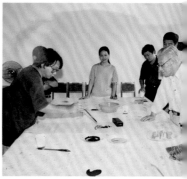

与俞建华、周志高·杭州·2002

俞建华、周志高と（2002年）

与英国选手布鲁
斯·浙江省第四
届国际太极拳邀
请赛·2003

イギリス選手ブル
スと·浙江省第四回
国際太極拳招待競
技会（2003年）

浙江省书法研究会年会·绍兴·2003

浙江省書法研究会忘年会·紹興（2003年）

薛驹来桐乡视察，与潘亚萍
等作书法交流·君匋艺术
院·2003

薛駒来桐郷視察、潘亜萍等と書
法交流·君匋芸術院（2003年）

与沈鹏·绍兴第20届兰亭书法节·2004

沈鵬と紹興第20回藍亭書法節で（2004
年）

与孙洵、潘德熙、高逸仙·乌镇·2006

孫洵、潘德熙、高逸仙と烏鎮で（2006年）

与唐云来·绍兴第23届兰
亭书法节·2007

唐雲来と紹興第23回藍亭書法
節で（2007年）

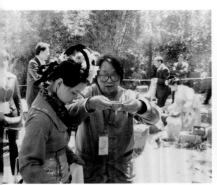

曲水流觞·绍兴第23届兰亭书法
节·2007

流觴曲水·紹興第23回藍亭書法節で
（2007年）

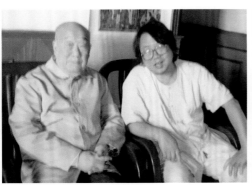

与沈定庵·绍兴·2008

沈定庵先生に訪問·紹興（2008年）

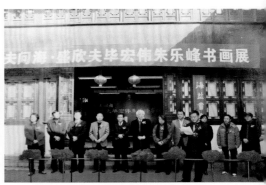

"三夫问海·盛欣夫毕宏伟朱乐
峰书画展"·海盐·2009

「三夫問海·盛欣夫畢宏偉朱楽峰書画
展」·海塩（2009年）

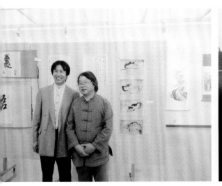

与晋鸥·日本·2009

晋鴎と日本で（2009年）

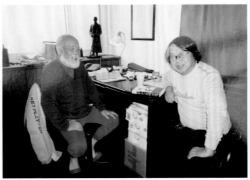

在柯文辉家中·北京·2010

柯文輝先生と家で·北京（2010年）

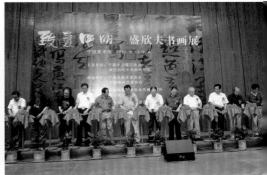

"致意晚明——盛欣夫书画展"·宁
波美术馆·2011

「致意晩明·盛欣夫書画展」寧波美術館
で開幕（2011年）

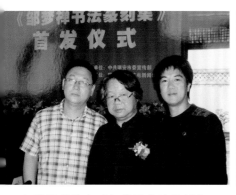
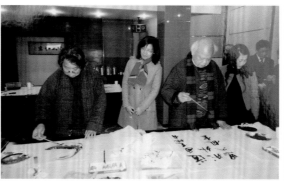
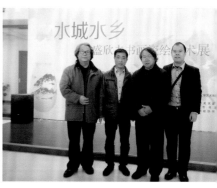

与陈钦益等在《邹梦禅书法篆刻集》
首发式上·瑞安玉海楼·2011

『鄒夢禅書法集』第1回発売式で陳欽益館
長と·瑞安·玉海楼（2011 年）

与孔仲起院长等笔墨交流·浙江当代中国画
研究院·2012

孔仲起院長等筆と墨の交流·浙江当代中国画研究
院（2012 年）

与吕建明、间建军等在"水城水
乡·盛欣夫书画瓷绘艺术展"
上·泰州·2012

呂建明、閻建軍等と「水城水郷盛欣
夫書画展」で·泰州（2012 年）

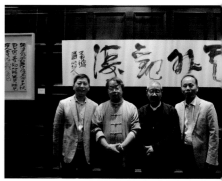

与楼建军·乌
镇·2014

楼建军と烏鎮
で（2014 年）

与牛津大学神学院学生·英国·2014

オックスフォード大学神学院生徒たち
と·イギリス（2014 年）

创作·宁波盛庄·2015

画室で創作·寧波盛荘
（2015 年）

与国宇、徐仲偶、张福平·宁波·2016

国宇、徐仲偶、張福平と寧波で（2016
年）

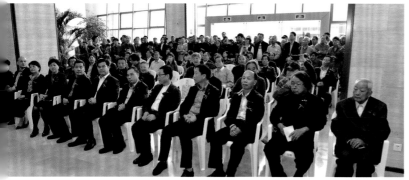
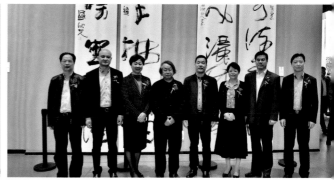

与盛焕煜等来自各地嘉宾在"盛欣夫书画瓷绘捐赠展"开幕式上·桐乡市
博物馆·2017

盛煥旭ら各地のゲストと「盛欣夫書画磁器絵寄贈展」開幕式桐郷市博物館（2017年）

桐乡市政府、人大、政协领导参加书画展开幕式·桐
乡市博物馆·2017

桐郷市政府、人民代表大会、政治協商会議の指導者が書
画展開幕式に参加し·桐郷市博物館（2017 年）

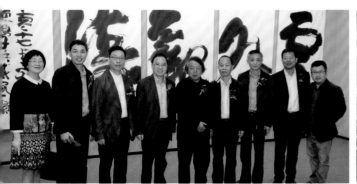

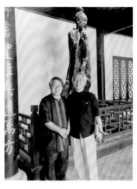

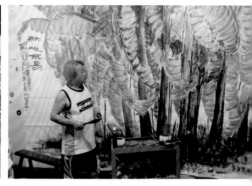

宁波市人大、海曙区政府、政协领导及桐乡吴利民局长等参加书画展开幕式·桐乡市博物馆·2017

寧波市人民代表大会、海曙区政府、政治協商会議の指導者、桐郷吳利民局長らが書画展開幕式に参加し·桐郷市博物館（2017 年）

与程宝泓·宁德·2018

程宝泓院長と寧徳で（2018 年）

创作《初心不易图》·宁波鱼公书院·2018

創作「初心難図」寧波魚公書院（2018 年）

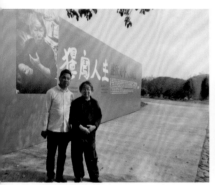

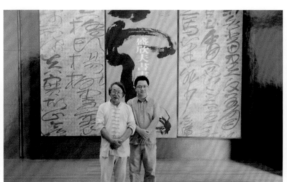

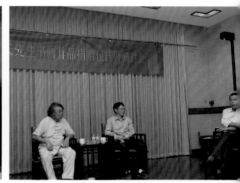

与包立成在兰溪·上包·2018

包立成と蘭渓·上包（2018 年）

与卢佳·浙江省博物馆·2019

盧佳·浙江省博物館（2019 年）

陈水华馆长、许洪流副馆长在捐赠仪式上·浙江省博物馆·2019

陳水華館長、許洪流副館長が寄贈式で·浙江省博物館（2019 年）

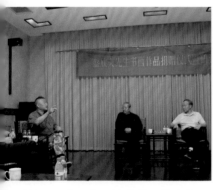

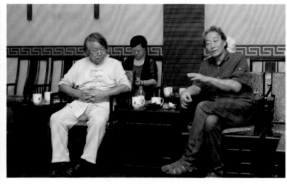

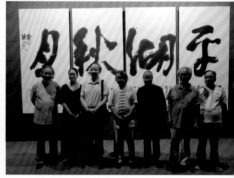

周国强、曹工化、徐仲偶、蒋建东在研讨会上·浙江省博物馆·2019

周国強、曹工化、徐仲偶、蒋建東がシンポジウムで·浙江省博物館（2019 年）

与杨西湖在研讨会上·浙江省博物馆·2019

楊西湖とシンポジウムで·浙江省博物館（2019 年）

与蒋建东、徐仲偶、李福安、吕建明、李子、高逸仙·"省博"捐赠展展厅·2019

蒋建東、徐仲偶、李福安、吕建明、李子、高逸仙·「省博」寄贈展示室（2019 年）

博古 放松 写自己

人到世上，本无他事。管好自己，不负别人。尚有余力，修点益事。

大凡做事益于人类者为妥。当然以不损害自然界万物为前提。尽己所能，力所能及是为。

我所能为者，唯此笔墨而已，因有生七成在笔墨。在 60 多年的笔耕墨耘中，走过不少弯路，经过颇多艰辛。自幼受祖父盛守仁先生启蒙习字，1970 年在河北获鹿县小壁农场聆听张仃先生教诲，后来在湖州又得谭建丞先生指授，直至进入邹梦禅师门下渐上规模。还有更多师长同道的指点，及在书本法帖中与古人交流，才使我逐步成熟，才认识到如何坚守传统，如何在传承基础上书写时代，如何找到天赋与艺术语言的契合点。这过程太长了，付出也太多了。好在未忘初心，未忘使命，坚守祖训，还有未敢懈怠的柯老催督。然所有问题逐渐明晰起来，博学古人，放松心肌，书写自己。而非重复古人，照搬传统。所以今天集成这《书画释疑》，想让大家省点辰光，少点徘徊。以最省的时间，书写出更好的自己。因我们肩上有着担当。社会在发展，时代在前进，书法怎能例外。我们应扪心自问，找到与古人的差距，补齐短板，迎头赶上才是。让书画走出低谷，唯此，方能对后人有交代。

这本《书画释疑》的成形，真得感谢柯文辉先生。此书是在柯老的提议、关照、督促下完成的。早在 2015 年春，柯老在为我的《行草十八要旨》作序时就提出，要我在《要旨》的基础上延伸和拓展，把读书、创作中的真情实感形成文字，结合时代流俗写本书。现在书坛、画坛缺少实在、真切的理论。这事如没有德、才、学不行，你应有这份担当，考虑一下。这对当下、于后人都有利。当时我感到有些压力，勉强应承下来。后来每在电话中问我进展如何，我总是语塞。但我回答迟迟不写的理由是表达形式不成熟。确实，问题多而琐碎，矛盾错综复杂，如何串联、厘清，又要合理的答案，是个大难题。直到 2019 年，想到以笔墨手札为形式，才觉得有了眉目，这既可分又可合。有如中国画的散点透视，并非一泾之流的逻辑贯串，而是千淙归一的大逻辑概念。2020 年，闭关谢客，几易其稿、众友评析，这稿子终于成形。

《书画释疑》配以日文，也是我久积的心愿。35 年前，恩师邹梦禅先生应日本文部省之邀赴日举办书法篆刻展，但不幸的是，筹备过程中，恩师因病仙逝，成为永久之憾事，所以我一直想为中日书法做点事，帮老师也为自己完成一个夙愿。中日书法同源异流，应多作交流，我想将拙著译成日文，为中日书法共同发展，亦为中华文化走向国际，尽一份绵薄之力。

在《书画释疑》的整理过程中，得到多方面的支持和指导，如徐仲偶院长、梅法钗院长、李福安院长、国宇主席、邹大鸣主席、王毓芳社长、程宝泓院长、万传根理事长、吕建明副院长等，许岩、陆明、徐树民、周乾康、晋鸥、李子等多位兄长同仁在百忙之中给予认真审阅，日本都留文科大学草津祐介教授、友人岸田绅先生给予日文指导，还有高逸仙、盛新利、王美红、陈黄婉优及家人的文案支持。在此一并致谢！

《书画释疑》即将付梓之际，要感谢桐乡市文化和广电旅游体育局、君匋艺术院的大力支持，还有西泠印社出版社、高美印务和日文翻译的鼎力相助。若无大家的合力支持，就难成此书。作为回报，也为乡情，将《书画释疑》原稿捐赠于君匋艺术院，这样更利于保存和传承，也是我的心愿。

最后要特别感谢《中国美术报》《书法导报》《书法报》及《东方》杂志长篇报道与全文连载拙文书稿，可见传统文化在大家心目中的认同与地位。中华文化，薪火相传；子子孙孙，永世不断。

感恩前浪，也感谢后浪！

盛欣夫

2021 年 1 月 27 日于鱼公书院

イキ　リラックス　自己を書く

　人はこの世に生まれ、本来なら他の事はしません。自分で自分を律し、他人を裏切りもしません。まだ余力あれば、素晴らしい事をやればいいのです。

　人類のために何かをやる人はすばらしいです。当然、自然界の他の生き物に損害を与えないことを前提に、己のできる事をやればいいのです。

　私にできる事は、筆墨だけ、人生七割の時間を筆墨に費やしましたから。60年以上筆墨に費やした時間の中、遠回りしたのも経験し、辛い事もたくさんありました。幼い頃、祖父・盛守仁先生に啓蒙を受け書を習い初め、1970年、河北荻鹿県小壁農場では、張仃先生の指導を受けました。湖州で譚建丞先生の教え授けを受け、鄒夢禅先生門下に入ってから少しずつ上手になりました。多くの先生に導いてもらい、古書の中で古人と交流し、少しずつ成長してきて、伝統を如何に守っていくことかがわかり、基礎を伝承した上で時代を書き、天賦と芸術言語の契合点を探り出すことがわかりました。この過程は長く、たくさんの精力を払いました。幸い初心を忘れず、使命を忘れず、先祖の訓を守り続け、柯先生の催促や監督もなまけずにしてきました。すべての問題は段々と明らかになり、古人に学び、心境をリラックスし、自分を描くようになりました。古人の繰り返しやそのまま伝統を真似するのではありません。今日『書画釈疑』を上梓し、皆様が時間を少しでも省き、迷わないように、最少の時間で、より良い自分を書せることを願っています。私には責任があります。社会は発展し続け、時代は前進していくなか、書法も例外ではありません。私たちは自分に問い続けるべきで、古人との差を探り出し、短所を直し、追い続けるといいでしょう。書画を不景気から救い出すことだけは私たちの世代で終わらせなければいけない事だと思います。

　『書画釈疑』ができたのは柯文輝先生のおかげで、先生の提案、お世話、催促の下で完成しました。2015年の春、柯先生が私の『行草十八要旨』に序を書いてくれた時に指摘し、『要旨』の基礎の上でさらに長く広く書くがよし、読書、創作中で実感したものを文字にし、時代に合わせた本にすべきだと言いました。現在書壇画壇に欠けているのは実在、明白な理論でしょう。この事をやり遂げるには徳、才、学がなければならず、貴方には責任感を持つすべきで、考えておくようにと話してくれました。今でも、将来にも悪い事ではありません。当時は少しプレシャーを感じ、しぶしぶと受け取りましたが、毎回電話の中で捗りを聞かれた途端、言葉に詰まっていました。引き延ばす理由はどんな形で表現するのかわからないとしました。確かに、些細な問題が多く、矛盾し複雑で、如何に整理し貫き、また合理的な答えもしなければいけないので難題だと思っていました。2019年まで、筆墨手札の形を思いついた後、やっと手がかりがつかめました。離す事も分けることもできます。中国画の散点ぼかしのように、一筋のロジックで貫くのではなく、千を一に纏めたロジックの概念だと思いました。2020年、謝客を断り、原稿を何回も修正し、友人たちに評論、分析された後、この原稿はやっと完成しました。わざと77×47cm寸法を注文し、ちょっと個性的だと自覚していますが、やはり望み通りにはいきませんでした。しかし、今のこの内容をきちんと皆様に読んでいただいたく、是非ご意見を聞かせてください。

　『書画釈疑』を日本語版にすることも前からの願望でした。恩師鄒夢禅先生は35年前に日本で書法篆刻展を開こうとし、日本文部省から誘いがありましたが、準備の途中に先生が病気で亡くなってしまい、とても残念なことになってしまいました。中日書法のために何かをしたいとずっと考えていましたので、本書により恩師と自分の宿願を果たしたことにもなります。去年寧波大学梅法釟院長から東京書法家藍田さんが書いた小行書をいただき、豆粒大の字に、法度が精厳であると感

じました。国内においても、実に珍しく、立派だと感じました。中日書法は同源異流で、頻繁に交流すべきで、本書を日本語に訳すのもその一つだと思います。中日書法が共に発展し、また中国文化を国際舞台に立たせるため、力を尽くすべきだと考えています。

　『書画釈疑』を整理している途中、多くの方々から支持と指導を受けました。徐仲偶院長、梅法釟院長、李福安院長、国宇主席、鄒大鳴主席、王毓芳社長、程宝泓院長、万伝根理事長、呂建明副院長等。また許岩、陸明、徐樹民、周乾康、晋鴎、李子等多くの同仁に多忙の中で真面目に読んでいただき、及び日本語には日本都留文科大学草津祐介教授、友人の岸田紳さんに指導していただき、また高逸仙、盛新利、王美紅、陳黄婉優及び家族のサポートに合わせて感謝いたします。

　　本書の上梓にあたり、桐郷市文化と広電旅行体育局、君匋芸術院のサポートと、西泠印社出版社、高美印務と日本語翻訳のサポートにも感謝いたします。皆様のご支援があったからこそ、この本を仕上げることができました。恩返しとして、それが故郷への愛情を込め、『書画釈疑』原稿を君匋芸術院に寄贈いたします。保存と伝承をすること、私の願いでもあります。

　　最後に『中国美術報』『書法導報』『書法報』及び『東方』雑誌の長編報道と全文連載に感謝いたします。伝統文化が皆様の心の中での地位を占め意味が理解できますように。中国文化を、代々伝え、子々孫々、永世絶えずに。

　　先人に感謝いたし、後世にも感謝いたします。

<div align="right">

盛欣夫
2021.1.27 魚公書院で

</div>